zhōng rì wén

中日文版
進階級

華語文書寫能力
習字本：

依國教院三等七級分類，
含日文釋意及筆順練習　QR Code

5

Chinese × Japanese

編者序

　　自 2016 年起，朱雀文化一直經營習字帖專書。6 年來，我們一共出版了 10 本，雖然沒有過多的宣傳、縱使沒有如食譜書、旅遊書那樣大受青睞，但銷量一直很穩定，在出版這類書籍的路上，我們總是戰戰兢兢，期待把最正確、最好的習字帖專書，呈現在讀者面前。

　　這次，我們準備做一個大膽的試驗，將習字帖的讀者擴大，以國家教育研究院邀請學者專家，歷時 6 年進行研發，所設計的「臺灣華語文能力基準（Taiwan Benchmarks for the Chinese Language，簡稱 TBCL）」為基準，將其中的三等七級 3,100 個漢字字表編輯成冊，附上漢語拼音、筆順及日文解釋，最重要的是每個字加上了筆順練習 QR Code 影片，希望對中文字有興趣的外國人，可以輕鬆學寫字。

　　這一本中日文版的依照三等七級出版，第一～第三級為基礎版，分別有 246 字、258 字及 297 字；第四～第五級為進階版，分別有 499 字及 600 字；第六～第七級為精熟版，各分別有 600 字。這次特別分級出版，讓讀者可以循序漸進地學習之外，也不會因為書本的厚度過厚，而導致不好書寫。

　　進階版的字較基礎版略深，每一本也依筆畫順序而列，讀者可以由淺入深，慢慢練習，是一窺中文繁體字之美的最佳範本。希望本書的出版，有助於非以華語為母語人士學習，相信每日 3 ～ 5 字的學習，能讓您靜心之餘，也品出習字的快樂。

療癒人心悅讀社

如何使用本書 *How to use*

本書獨特的設計，讀者使用上非常便利。本書的使用方式如下，讀者可以先行閱讀，讓學習事半功倍。

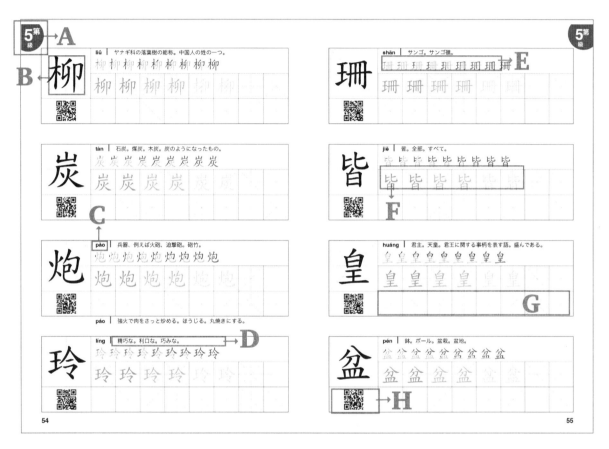

A. **級數**：明確的分級，讀者可以了解此冊的級數。

B. **中文字**：每一個中文字的字體。

C. **漢語拼音**：可以知道如何發音，自己試著練看看。

D. **日文解釋**：該字的日文解釋，非以華語為母語人士可以了解這字的意思；而當然熟悉中文者，也可以學習日語。

E. **筆順**：此字的寫法，可以多看幾次，用手指先行練習，熟悉此字寫法。

F. **描紅**：依照筆順一個字一個字描紅，描紅會逐漸變淡，讓練習更有挑戰。

G. **練習**：描紅結束後，可以自己練習寫寫看，加深印象。

H. **QR Code**：可以手機掃描 QR Code 觀看影片，了解筆順書寫，更能加深印象。

目錄 contents

編者序 ⋯⋯ 2
如何使用本書 ⋯⋯ 3
有趣的中文字 ⋯⋯ 7

几亡凡弓
予仇勿爪
14

犬乏仙凸
凹刊匆召
16

叮孕尼巨
幼旦瓦甘
18

矛穴仰仲
仿企伍伙
20

兇划列匠
宅宇寺托
22

扣朱灰肌
舟串估伴
24

佔佛判刪
吩含均夾
26

妙妝粧妨
宋尿屁巫
28

序戒扶批
抄抖抗攻
30

杜沈沉災
牢皂秀良
32

谷赤防佩
供依刮券
34

協卷咐坪
奔委孟孤
36

宗官宙尚
屆岩延彼
38

忠怖怡承
抵抽拆拒
40

拖斧昌昔
松板氛沾
42

沿波泥版
牧盲肩肺
44

臥芬芳芽
返阻侵冠
46

勉咳哀哎
奏姻姿威
48

帝幽怒怨
恢恨恰扁
50

括拼拾施
映某柔柱
52

柳炭炮玲
珊皆皇盆
54

盾胃胎胡
致苗茄衫
56

迫述郊降
限革俱倆
58

倉倍倦准
凍哦哲哼
60

埋宰宴射
峰峯席徐
62

徑徒恩悄
悔悟拳挨
64

捐捕晒曬
朗核泰浩
66

烈疲症益
窄納純紛
68

翁翅胸脈
航託豹配
70

骨鬥偶副
唯圈域執
72

培帳悠戚
捨捲掃授
74

探控掩斜
梅梨梯欲
76

毫液淋混
淹添爽牽
78

猛率略異
痕祭符粒
80

羞莉莊莫
訝貧軟透
82

逐逢閉陶
陷雀割創
84

喉喪喲婷媒尋幅愉 86	掌描插揚握揮援斑 88	朝棉棍欺殘渡測焦 90	琴番瘦登盜硬稅稍 92	筋粥絡菇菸萄虛裁 94
評貸貿賀趁跌距酥 96	鈔隆階雅傲傻僅勤 98	嗨塑塗塞嫌廉愁愈 100	愚慌慎損搜搞暈楊 102	楣溜溝溪滅滑盟睜 104
碌碎綁置署羨腫腰 106	腸葡葷補詳誇賊跡 108	跪逼達鉛隔飼飾僑 110	劃墓寧幕幣摔旗榮 112	構槍歎滴滷漫漲盡 114
碟窩粽維綿罰膀蒸 116	蜜製誌豪賓趙輔遙 118	閣閨障鳳儀儉劉劍 120	噴墨廢彈徵慕慧慮 122	慰憂摩撈播暫暴潑 124
潔潮皺稻箭糊緣編 126	罷膠蓮蔬複諒賭趟 128	踩輩遭遷鄭銷鋒閱 130	餘駕駛儒儘墾壁奮 132	導憑撿擁擇擋操曉 134
樸橫燃燕磨積築膩 136	融螞諧謀謂輸辨遲 138	遵遺鋼錄錦雕默優 140	勵嬰擊擠擦檔檢濟 142	營獲療瞧瞪瞭糟縫 144
縮縱繁臂薄虧謊謙 146	邀鍊鍛餵擴擺擾歸 148	獵糧繞藉藏蟲謹蹟 150	闖鞭額鵝嚨寵懶懷 152	爆獸穩穫薄繩繪繫 154
羅蟻贈贊辭鬍爐礦 156	競觸譯贏釋飄黨屬 158	櫻爛蘭襪飆魔攤灘 160	癮籠襯驕戀顯靈鷹 162	鑰驢鑽 164

有趣的
中文
字

有趣的中文字

在《華語文書寫能力習字本中英文版》基礎級1～3冊中，在「練字的基本功」的單元裡，讀者們學習到練習寫字前的準備、基礎筆畫及筆順基本原則，透過一筆一畫的學習，開始領略寫字的樂趣，此單元特別說明中文字的結構，透過一些有趣的方式，更了解中文字。

中國的文字，起源很早。早在三、四千年前就有「甲骨文」的出現，是目前發現的最早的中國文字。中國文字的形體筆畫，經過許多朝代的改變，從甲骨文、金文、篆文、隸書……，一直演變到「楷書」，才算穩定下來。

也因為時代的變遷，中國文字每個朝代都有增添，不斷地創造出新的字。想一想，這些新字的製作是根據什麼原則？如果我們懂得這些造字的原則，那麼我們認字就變得很容易了。

因此，想要認識中文，得先識字；要識字，從了解文字的創造入手最容易。

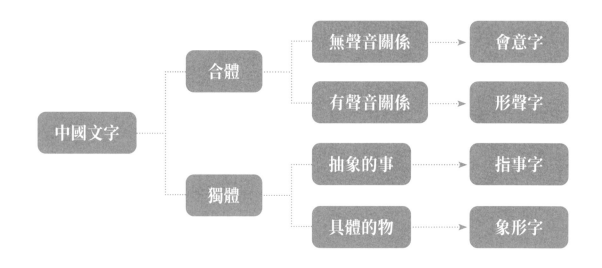

◆ 認識獨體字、合體字

想要了解中文字，先簡單地介紹何謂「獨體字」、什麼叫「合體字」。

粗略地來分析繁體中文字結構可分為「獨體字」和「合體字」兩種。

如果一個象形文字就能構成的文字，例如：手、大、力等，就叫做「獨體字」；而合體字，就是兩個以上的象形文字合組而成的國字，如：「打」、「信」、「張」等。

常見獨體字	八、二、兒、川、心、六、人、工、入、上、下、正、丁、月、幾、己、韭、人、山、手、毛、水、土、本、甘、口、人、日、土、王、月、馬、車、貝、火、石、目、田、蟲、米、雨等。
常見合體字	伐、取、休、河、張、球、分、戀、思、台、需、架、旦、墨、弊、型、些、墅、想、照、河、揮、模、聯、明、對、刻、微、膨、概、轍、候等。

◆ 用圖表達具體意義的「象形」字

中文字的起源和其他古老的文字一樣,都是以圖畫文字為開始,從早期的甲骨文就可一窺一二,甲骨文中保留了這些文字外貌的形象,這些文字是依照物體形狀彎彎曲曲地描繪出來,這些「像」物體「形」狀的文字,叫「象形字」,是文字最早的起源。

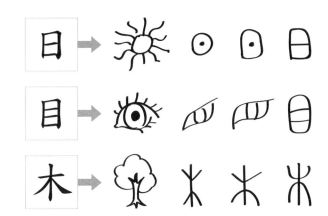

◆ 表達抽象意義的「指事」字

「象形字」多了之後,人們發現有一些字,無法用具體的形象畫出來,例如「上」、「下」、「左」、「右」等,因此就將一些簡單的抽象符號,加在原本的象形文字上,而造出新的字,來表達一個新的意思。這種造字的方式,叫做「指事」字。

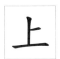 古字的上字是「 ⌣ 」,在「 ⌣ 」上面加上一畫,表示上面的意思。

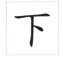 古字的下字是「 ⌢ 」,在「 ⌢ 」下面加上一畫,表示下面的意思。

 「本」字的本意是樹根的意思。因此在象形字「木」字下端加上一個指示的符號,用來表達是「根」所在的部位。

 如果要表達樹梢部位,就在象形字「木」字的上部加一個指示的符號,就成為「末」字。

◆ 結合象形符號的「會意」字

有了「象形」字及「指事」字之後，古人發現文字還是不夠用，因此，再把兩個或兩個以上的象形字結合在一起，而創了新的意思，叫做「會意」字。會意是為了補救象形和指事的侷限而創造出來的造字方法，和象形、指事相比，會意字可以造出許多字，同時也可以表示很多抽象的意義。

例如：「森」字由三個「木」組成，一個「木」字表示一棵樹：兩個「木」字表示「林」；三個「木」字結合在一起，表示眾多的樹木。由此可見，從「木」到「林」到「森」，就可以表達出不同的抽象概念。

會意字可以用一樣的象形字做出新的字，例如林、比（並列式）；哥、多（重疊式）；森、晶（品字式）等；也可以用不同的象形字做出新的字，像是「明」字由「日」和「月」兩個字構成，日月照耀，有「光明」、「明亮」的意思。

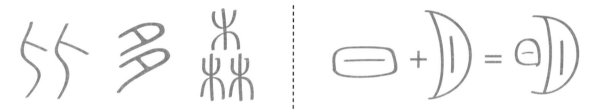

◆ 讓文字量大增的「形聲」字

在前面說的象形字、指事字、會意字，都是表「意思」的文字，文字本身沒有標音功能，當初造字時怎麼唸就怎麼發音；然後文化越來越悠久，文字量相對需求就越大，於是將已約定俗成的單音節字做為「聲符」，將表達意義的「意符」合在一起，產生出新的音意合成字，「聲符」代表發音的部分、「意符」即形旁，就是所的「形聲」字。「形聲」字的出現，大量解決了意的表達及字的讀音，因為造字方法簡單，而且結構變化多，使得文字量大增，因此中文字有很多是形聲字。

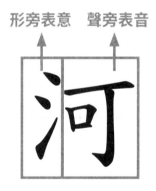

在國語日報出版的《有趣的中文字》中，就有幾個明顯的例子，作者陳正治寫到：「我們形容美好的淨水叫『清』；清字便是在青的旁邊加個水。形容美好的日子叫『晴』，『晴』字便是在青的旁邊加個日……。」至於「『精』字本來的意思便是去掉粗皮的米。在青的旁邊加個眼睛的目便是『睛』字，睛是可以看到美好東西的眼球。青旁邊加個言，便是『請』，請是有禮貌的話。青旁邊加個心，便是『情』，情是由美好的心產生的。其他如菁、靖也都有『美好』的意思。」這些都是非常有趣的形聲字，透過這樣的學習，中文字更有趣了！

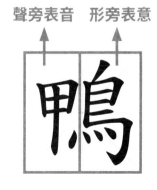

◆ 不好懂的轉注與假借

六書除了「象形」、「指事」、「會意」、「形聲」之外，還有「轉注」及「假借」字。象形、會意、指事、形聲是六書中基本的造字法，至於轉注和假借則是衍生出來的造字方法。

文字創造並不是只有一個人、一個時代，或是一個地區來創造，因為時空背景的不同，導致相同的意義卻有了不同的字，因此有了「轉注」的法則，來相互解釋彼此的意義。

舉例來說，「纏」字的意思是用繩索「繞」著物體；而「繞」字是用繩索「纏」著物體，因此「纏」和「繞」兩字意義相通，互為轉注字。

$$纏 = 繞$$

而「假借」字，就是古代的人碰到「有音無字」的事物，又需要以文字來表達時，就用其他的「同音字」或「近音字」來代替。像「難」字，本意是指一種叫「難」的鳥，「隹」為代表鳥類的意符，後來被假借為難易的「難」；又如「要」字，本指身體的腰部，像人的形狀，被借去用成「重要」的「要」，只好再造一個「腰」來取代「要」，因此「要」為假借字，「腰」為轉注字。

$$要 \rightarrow 腰$$

中日文版
進階 級
5

jǐ | 小さな机。

几 几

几 几 几 几 几 几

wáng | 逃げる。亡くなる。滅亡する。

亡 亡 亡

亡 亡 亡 亡 亡 亡

fán | 平凡な。普通であること。すべて。およそ。この世。

凡 凡 凡

凡 凡 凡 凡 凡 凡

gōng | 弓、武器。弓術。腰などを曲げる。

弓 弓 弓

弓 弓 弓 弓 弓 弓

予

yǔ 与える。褒める。

予 予 予 予

予 予 予 予 予 予

仇

chóu 恨み。復讐する。敵。

仇 仇 仇 仇

仇 仇 仇 仇 仇 仇

勿

wù …しない。…するな。禁止、否定を表す。

勿 勿 勿 勿

勿 勿 勿 勿 勿 勿

爪

zhǎo 動物の爪。指の爪。人の手先に使われる者。

爪 爪 爪 爪

爪 爪 爪 爪 爪 爪

quǎn | 犬。動物。

犬 犬 犬 犬

犬 犬 犬 犬 犬 犬

fá | 疲れている。欠けている。足りないこと。貧乏。

乏 乏 乏 乏

乏 乏 乏 乏 乏 乏

xiān | 仙人。仙術。詩仙李白。

仙 仙 仙 仙 仙

仙 仙 仙 仙 仙 仙

tū | 「凹」の対語。凸凹。突き出しているもの。突き出る。

凸 凸 凸 凸 凸

凸 凸 凸 凸 凸 凸

凹 āo 「凸」の対語。周りより落ち混んでいるところ。くぼみの程度。

凹 凹 凹 凹 凹

刊 kān 月刊、週刊。発表する。刊行する。削る。

刊 刊 刊 刊 刊

匆 cōng 慌ただしい。忙しくて落ち着かないこと。

匆 匆 匆 匆 匆

召 zhào 福などを招く。呼び寄せる。

召 召 召 召 召

叮　**dīng**　蚊が人を刺す。何度も事細かにすること。ベルなどのぶつかる音。

叮叮叮叮叮

叮　叮　叮　叮　叮　叮

孕　**yùn**　妊娠する。育む。含む。

孕孕孕孕孕

孕　孕　孕　孕　孕　孕

尼　**ní**　仏門に入った女性。比丘尼。尼僧。

尼尼尼尼尼

尼　尼　尼　尼　尼　尼

巨　**jù**　極めて大きい。遠大である。巨大。巨人。

巨巨巨巨

巨　巨　巨　巨　巨　巨

| 幼 | **yòu** | 幼い。小さな子供。未熟なこと。子供っぽいこと。 |

幼 幼 幼 幼 幼

幼 幼 幼 幼 幼 幼

| 旦 | **dàn** | 夜明け。朝。昼。しばらくの間。中国演劇の女方の役柄の総称。 |

旦 旦 旦 旦 旦

旦 旦 旦 旦 旦 旦

| 瓦 | **wǎ** | 粘土を成形し焼成した材料。ガス。電力の単位、ワット。 |

瓦 瓦 瓦 瓦 瓦

瓦 瓦 瓦 瓦 瓦 瓦

| 甘 | **gān** | 甘い。うまい。満足する。中国人の姓の一つ。 |

甘 甘 甘 甘 甘

甘 甘 甘 甘 甘 甘

矛

máo | 古代の武器。矛盾。

矛矛矛矛矛

矛 矛 令 令 令 令

穴

xué | 穴、ホール。漢方医の鍼灸のつぼ。

穴穴穴穴穴

穴 穴 穴 穴 穴 穴

仰

yǎng | 顔を上に向ける。人に頼る。敬う。

仰仰仰仰仰仰

仰 仰 仰 仰 仰 仰

仲

zhòng | 兄弟の二番目。仲裁する。仲介する。

仲仲仲仲仲仲

仲 仲 仲 仲 仲 仲

| 仿 | fǎng | 真似する。似ている。模倣犯。 |

仿 仿 仿 仿 仿 仿

仿 仿 仿 仿 仿 仿

| 企 | qǐ | 企業。切望する。計画を立てる。意図する。 |

企 企 企 企 企 企

企 企 企 企 企 企

| 伍 | wǔ | 5の漢字、大字。軍隊に入る。中国人の姓の一つ。 |

伍 伍 伍 伍 伍 伍

伍 伍 伍 伍 伍 伍

| 伙 | huǒ | 仲間、相棒。食事。給食。人の群れの数を数える単位。 |

伙 伙 伙 伙 伙 伙

伙 伙 伙 伙 伙 伙

兇 xiōng 「吉」の対語。凶悪。殺人、傷害などの犯行をする犯人。

兇 兇 兇 兇 兇 兇

兇 兇 兇 兇 兇 兇

划 huà 船などをこぐ。割に合う。手で水をかく。

划 划 划 划 划 划

划 划 划 划 划 划

列 liè 並ぶこと。行列する。その場に加る。並べつなれること。

列 列 列 列 列 列

列 列 列 列 列 列

匠 jiàng 大工などの職人。独特の工夫。

匠 匠 匠 匠 匠 匠

匠 匠 匠 匠 匠 匠

宅

zhái | 住む家。わが家。私宅。心におく。

宅宅宅宅宅宅

宅 宅 宅 宅 宅 宅

宇

yǔ | 宇宙。人の器量、度量。天下。部屋。

宇宇宇宇宇宇

宇 宇 宇 宇 宇 宇

寺

sì | 中国古代の官署名。宗教の寺。神様、佛、偉人などを祭る寺。

寺寺寺寺寺寺

寺 寺 寺 寺 寺 寺

托

tuō | 手のひらでものを支える。委託する。お蔭。引き立てる。

托托托托托托

托 托 托 托 托 托

扣 **kòu** ボタン。罪などをかぶせる。ホックなどをかける。人を感動させる。

扣 扣 扣 扣 扣 扣

扣 扣 扣 扣 扣 扣

朱 **zhū** 赤い色。中国人の姓の一つ。

朱 朱 朱 朱 朱 朱

朱 朱 朱 朱 朱 朱

灰 **huī** ほこり。粉状の物。グレーの色。がっかりする。生気のないこと。

灰 灰 灰 灰 灰 灰

灰 灰 灰 灰 灰 灰

肌 **jī** 皮膚。筋肉。

肌 肌 肌 肌 肌 肌

肌 肌 肌 肌 肌 肌

舟	**zhōu** 船。ドラゴンボート。

舟 舟 舟 舟 舟 舟

舟 舟 舟 舟 舟 舟

串	**chuàn** 突き刺す。つなぎ合わせる。劇を出演する。焼き串。

串 串 串 串 串 串 串

串 串 串 串 串 串

估	**gū** 見積もる。推量する。見積書。

估 估 估 估 估 估 估

估 估 估 估 估 估

伴	**bàn** 仲間。連れ合い。連れ立って行くこと。

伴 伴 伴 伴 伴 伴 伴

伴 伴 伴 伴 伴 伴

佔

zhàn | 占める。奪う。土などを占領する。

佔 佔 佔 佔 佔 佔 佔

佔 佔 佔 佔 佔 佔

佛

fú | 仏教。仏陀。仏心。地名の音訳語、例えば佛羅里達（Florida）。

佛 佛 佛 佛 佛 佛 佛

佛 佛 佛 佛 佛 佛

判

pàn | 判断する。区別する。判決する。裁判。

判 判 判 判 判 判 判

判 判 判 判 判 判

刪

shān | 削除する。削る。

刪 刪 刪 刪 刪 刪 刪

刪 刪 刪 刪 刪 刪

吩

fēn | 申しつける。

吩 吩 吩 吩 吩 吩 吩

吩 吩 吩 吩 吩 吩

含

hán | 含む。成分を含有する。その意味。

含 含 含 含 含 含 含

含 含 含 含 含 含

均

jūn | 平等にする。すべて。均等である。

均 均 均 均 均 均 均

均 均 均 均 均 均

夾

jiā | 挟む。両物の間に入りまじる。挟撃する。

夾 夾 夾 夾 夾 夾 夾

夾 夾 夾 夾 夾 夾

妙 miào | 見事である。面白い。微妙である。不思議なこと。奇妙である。

妙 妙 妙 妙 妙 妙 妙

妙 妙 妙 妙 妙 妙

妝 zhuāng | 化粧する。嫁入り道具。メーク。

妝 妝 妝 妝 妝 妝 妝

妝 妝 妝 妝 妝 妝

粧 zhuāng | 「妝」と意味、発音が同じである。

粧 粧 粧 粧 粧 粧 粧 粧 粧 粧 粧 粧

粧 粧 粧 粧 粧 粧

妨 fáng | 妨害する。邪魔する。妨げる。

妨 妨 妨 妨 妨 妨 妨

妨 妨 妨 妨 妨 妨

宋

sòng | 中国の王朝、例えば宋朝。中国人の姓の一つ

宋宋宋宋宋宋宋

宋 宋 宋 宋 宋 宋

尿

niào | 小便。しっこ。頻尿する。

尿尿尿尿尿尿尿

尿 尿 尿 尿 尿 尿

屁

pì | 肛門から排出されるガス。へをひる。価値のないこと。

屁屁屁屁屁屁屁

屁 屁 屁 屁 屁 屁

巫

wū | 巫女。巫術。中国人の姓の一つ。

巫巫巫巫巫巫巫

巫 巫 巫 巫 巫 巫

序

xù | 順序。最初の。発端。はしがき。序文。

序序序序序序序

序 序 序 序 序 序

戒

jiè | たばこなどを断つ。戒める。指輪。佛教の戒律。

戒戒戒戒戒戒戒

戒 戒 戒 戒 戒 戒

扶

fú | 支える。手を添える。援助する。エスカレーター。

扶扶扶扶扶扶扶

扶 扶 扶 扶 扶 扶

批

pī | 批評する。採点する。許可する。仕入れる。決裁する。

批批批批批批批

批 批 批 批 批 批

抄 | chāo | 書き写す。他人の文章などを丸写しする。紙をくす。

抄抄抄抄抄抄抄

抄 抄 抄 抄 抄 抄

抖 | dǒu | 震える。暴露する。払い落とす。奮い。

抖抖抖抖抖抖抖

抖 抖 抖 抖 抖 抖

抗 | kàng | 抵抗する。対抗する。反抗する。

抗抗抗抗抗抗抗

抗 抗 抗 抗 抗 抗

攻 | gōng | 「守」の対語。攻める。攻撃する。専門に研究する。

攻攻攻攻攻攻攻

攻 攻 攻 攻 攻 攻

杜

dù | 杜撰。根絶する。中国人の姓の一つ。

杜杜杜杜杜杜杜

杜 杜 杜 杜 杜 杜

沈

chén | 中国人の姓の一つ。

沈沈沈沈沈沈沈

沈 沈 沈 沈 沈 沈

沉

chén | 「浮」の対語。海中などに沈む。とても重い。黙っている。

沉沉沉沉沉沉沉

沉 沉 沉 沉 沉 沉

災

zāi | 災害。災難。

災災災災災災災

災 災 災 災 災 災

牢

láo ｜ 丈夫である。監獄。わな。

牢牢牢牢牢牢牢

牢　牢　牢　牢　牢　牢

皂

zào ｜ 石鹼。黒い色。

皂皂皂皂皂皂皂

皂　皂　皂　皂　皂　皂

秀

xiù ｜ 優秀である。美しい。優れている人や物。ふりをする。主演する。

秀秀秀秀秀秀秀

秀　秀　秀　秀　秀　秀

良

liáng ｜ 善良である。非常に。とても。善い人。良民。

良良良良良良良

良　良　良　良　良　良

谷

gǔ | 山谷。中国人の姓の一つ。苦境。

谷谷谷谷谷谷谷

谷 谷 谷 谷 谷 谷

赤

chì | 赤い色。赤信号。何もない。裸の。ありのまま。

赤赤赤赤赤赤赤

赤 赤 赤 赤 赤 赤

防

fáng | 国防。防衛する。警戒する。防ぐ。

防防防防防防

防 防 防 防 防 防

佩

pèi | 感心する。腰につける飾り。身につける。玉佩。

佩佩佩佩佩佩佩佩

佩 佩 佩 佩 佩 佩

供

gōng | 提供する。自白する。犯人の自供。

供供供供供供供供

供　供　供　供　供　供

gòng | 奉仕する。神様の前に差し上げること。

依

yī | 頼る。寄りかかる。…によって。…に従って。

依依依依依依依依

依　依　依　依　依　依

刮

guā | ひげをそる。ぬりつける。お金などをかすめ取る。叱責する。

刮刮刮刮刮刮刮刮

刮　刮　刮　刮　刮　刮

券

quàn | 札。チケット。切符。証券。入場券。

券券券券券券券券

券　券　券　券　券　券

協 | xié | 協力する。助ける。協会。

協 協 協 協 協 協 協 協

協 協 協 協 協 協

卷 | juǎn | 巻く。巻き込む。持ち逃げする。フィルムなどを数えるのに用いる。

卷 卷 卷 卷 卷 卷 卷 卷

卷 卷 卷 卷 卷 卷

juàn | 試験の答えの用紙。書籍。官庁などの公文書。

咐 | fù | 言いつける。言い聞かせる。

咐 咐 咐 咐 咐 咐 咐 咐

咐 咐 咐 咐 咐 咐

坪 | píng | 平らな土地。土地の面積の単位。

坪 坪 坪 坪 坪 坪 坪 坪

坪 坪 坪 坪 坪 坪

奔	**bēn** │ 逃げる。速く走る。駆ける。駆けつける。

奔 奔 奔 奔 奔 奔 奔 奔

奔 奔 奔 奔 奔 奔

委	**wěi** │ 委任する。原因、理由。委員。間違いなく。

委 委 委 委 委 委 委 委

委 委 委 委 委 委

孟	**mèng** │ 兄弟姉妹の中の最年長者。四季の最初の月。中国人の姓の一つ。

孟 孟 孟 孟 孟 孟 孟 孟

孟 孟 孟 孟 孟 孟

孤	**gū** │ 一人ぽっちの。みなし子。孤独である。

孤 孤 孤 孤 孤 孤 孤 孤

孤 孤 孤 孤 孤 孤

宗

zōng | 先祖。宗教。宗教などの分派。宗旨。尊敬する。

宗宗宗宗宗宗宗宗

宗　宗　宗　宗　宗　宗

官

guān | 国家の。官署の。器官。官職。官位。官吏。

官官官官官官官官

官　官　官　官　官　官

宙

zhòu | 宇宙。宙斯（Zeus）の訳名。

宙宙宙宙宙宙宙宙

宙　宙　宙　宙　宙　宙

尚

shàng | なお。まだ。格が高い。人柄が気高くて上品である。風尚。

尚尚尚尚尚尚尚尚

尚　尚　尚　尚　尚　尚

居

jiè 至る。定期の会議、イベント、運動会の年度を数える量詞。

居居居居居居居居

居　居　居　居　居　居

岩

yán 「巖」と意味、発音が同じである。鉱物や岩石。

岩岩岩岩岩岩岩岩

岩　岩　岩　岩　岩　岩

延

yán 時間などを長引く。延ばす。延びる。招聘する。

延延延延延延

延　延　延　延　延　延

彼

bǐ 相手。あれ、それ。あの、その。

彼彼彼彼彼彼彼彼

彼　彼　彼　彼　彼　彼

忠

zhōng | 忠実である。真心。忠恕。忠孝。忠告。

忠 忠 忠 忠 忠 忠 忠 忠

忠 忠 忠 忠 忠 忠

怖

bù | 恐れる。恐がる。

怖 怖 怖 怖 怖 怖 怖 怖

怖 怖 怖 怖 怖 怖

怡

yí | 心地良い。喜ぶ。楽しむ。心が和む。

怡 怡 怡 怡 怡 怡 怡 怡

怡 怡 怡 怡 怡 怡

承

chéng | 引き受ける。受け止める。承認する。…のおかげで。起承転結。

承 承 承 承 承 承 承 承

承 承 承 承 承 承

抵 **dǐ** 到着する。抵抗する。匹敵する。代替する。支える。担保にする。

抵 抵 抵 抵 抵 抵 抵 抵

抵 抵 抵 抵 抵 抵

抽 **chōu** たばこを吸う。抜き出す。たたく。植物の芽が出る。割り前を取る。

抽 抽 抽 抽 抽 抽 抽 抽

抽 抽 抽 抽 抽 抽

拆 **chāi** 取り壊す。ほどく。手紙などを開封する。解体する。

拆 拆 拆 拆 拆 拆 拆 拆

拆 拆 拆 拆 拆 拆

拒 **jù** 断る。抵抗する。こばむ。

拒 拒 拒 拒 拒 拒 拒

拒 拒 拒 拒 拒 拒

拖 tuō ずるずると引っ張る。引き延ばす。ふく。

拖拖拖拖拖拖拖拖

拖 拖 拖 拖 拖 拖

斧 fǔ おの。木などを切ったり、削ったりする時の道具。

斧斧斧斧斧斧斧斧

斧 斧 斧 斧 斧 斧

昌 chāng 盛んである。栄える。

昌昌昌昌昌昌昌昌

昌 昌 昌 昌 昌 昌

昔 xī むかしの。久しい以前の。

昔昔昔昔昔昔昔昔

昔 昔 昔 昔 昔 昔

松

sōng マツ科植物の総称、例えば松柏。

松 松 松 松 松 松 松 松

松 松 松 松 松 松

板

bǎn 板状にした木材。性格が頑固である。拍子。融通が利かない。

板 板 板 板 板 板 板 板

板 板 板 板 板 板

氛

fēn 雰囲気。気分。気。

氛 氛 氛 氛 氛 氛 氛 氛

氛 氛 氛 氛 氛 氛

沾

zhān 濡らす。油がくっつく。付着する。習慣に染める。醤油をつける。

沾 沾 沾 沾 沾 沾 沾 沾

沾 沾 沾 沾 沾 沾

沿

yán …に沿って。沿革。ふち。へり。

沿沿沿沿沿沿沿沿

沿 沿 沿 沿 沿 沿

波

bō 水面に起こるなみ。電波。まなざし。駆けずり回る。

波波波波波波波波

波 波 波 波 波 波

泥

ní 泥。汚れ。どろどろな状態。　　**nì** 固執する。なずむ。

泥泥泥泥泥泥泥泥

泥 泥 泥 泥 泥 泥

版

bǎn 出版品の刊行の回数。国の版図。新聞などの紙面。版権。凸版。

版版版版版版版版

版 版 版 版 版 版

牧 mù | 運営する。牧業。牧場。牧会。牧師。

牧 牧 牧 牧 牧 牧 牧 牧

牧 牧 牧 牧 牧 牧

盲 máng | 目が見えない、失明。物事の筋道がわからない。盲従する。

盲 盲 盲 盲 盲 盲 盲 盲

盲 盲 盲 盲 盲 盲

肩 jiān | 負担する。ショルダー。

肩 肩 肩 肩 肩 肩 肩 肩

肩 肩 肩 肩 肩 肩

肺 fèi | 動物の呼吸の器官。肺臓。

肺 肺 肺 肺 肺 肺 肺 肺

肺 肺 肺 肺 肺 肺

臥 | wò | 人が横になる。寝転ぶ。ふせる。潜り込み。

臥 臥 臥 臥 臥 臥 臥 臥

臥 臥 臥 臥 臥 臥

芬 | fēn | 香り。香し香り。すがすがしい香り。

芬 芬 芬 芬 芬 芬 芬 芬

芬 芬 芬 芬 芬 芬

芳 | fāng | 花。香しい。美人。名声が高い。良い評判。人の名前に対する尊称。

芳 芳 芳 芳 芳 芳 芳

芳 芳 芳 芳 芳 芳

芽 | yá | 植物の新芽。芽に似たもの。

芽 芽 芽 芽 芽 芽 芽 芽

芽 芽 芽 芽 芽 芽

返	**fǎn** 返る。戻る。返却する。
	返 返 返 返 返 返 返
	返 返 返 返 返 返

阻	**zǔ** 妨げる。情勢、地勢などが険しい。阻む。プレゼントなどを断る。
	阻 阻 阻 阻 阻 阻 阻
	阻 阻 阻 阻 阻 阻

侵	**qīn** 侵略する。侵害する。侵す。
	侵 侵 侵 侵 侵 侵 侵 侵 侵
	侵 侵 侵 侵 侵 侵

冠	**guàn** 競技などの首位に立つ。頭にかぶるもの。王冠。
	冠 冠 冠 冠 冠 冠 冠 冠 冠
	冠 冠 冠 冠 冠 冠

guān 帽子。鶏冠花。

| 勉 | miǎn | 努力する。励ます。無理にする。 |

勉 勉 勉 勉 勉 勉 勉 勉 勉

勉 勉 勉 勉 勉 勉

| 咳 | ké | 咳をする。咳き止め。 |

咳 咳 咳 咳 咳 咳 咳 咳 咳

咳 咳 咳 咳 咳 咳

| 哀 | āi | 悲しむ。悼む。不憫。 |

哀 哀 哀 哀 哀 哀 哀 哀 哀

哀 哀 哀 哀 哀 哀

| 哎 | āi | 意外に対する驚いた時に発する言葉、例えばああ、おや。 |

哎 哎 哎 哎 哎 哎 哎 哎

哎 哎 哎 哎 哎 哎

奏

zòu | 演奏する。音楽におけるリズム。成果を得る。

奏 奏 奏 奏 奏 奏 奏 奏 奏

奏 奏 奏 奏 奏 奏

姻

yīn | 結婚。夫婦になる。姻戚の。姻族の。

姻 姻 姻 姻 姻 姻 姻 姻 姻

姻 姻 姻 姻 姻 姻

姿

zī | 様子。顔かたち。姿勢。体の姿。物の自体の姿。風采。

姿 姿 姿 姿 姿 姿 姿 姿 姿

姿 姿 姿 姿 姿 姿

威

wēi | 威厳。威圧する。脅威を与えること。威風堂々。

威 威 威 威 威 威 威 威 威

威 威 威 威 威 威

帝 dì | 君主。天子。皇帝。簡在帝心。神様。帝国。

帝帝帝帝帝帝帝帝帝

帝 帝 帝 帝 帝 帝

幽 yōu | 静かな。かすかな。薄暗い。奥深い。隠匿する。

幽幽幽幽幽幽幽幽幽

幽 幽 幽 幽 幽 幽

怒 nù | 「喜」の対語。怒る。勢いが凄まじい。

怒怒怒怒怒怒怒怒怒

怒 怒 怒 怒 怒 怒

怨 yuàn | 不満な気持ち。恨み。責める。

怨怨怨怨怨怨怨怨怨

怨 怨 怨 怨 怨 怨

恢 | huī | 広い。盛んにする。回復する。

恢 恢 恢 恢 恢 恢 恢 恢 恢

恢 恢 恢 恢 恢 恢

恨 | hèn | 恨み。後悔する。憎む。残念に思う。

恨 恨 恨 恨 恨 恨 恨 恨 恨

恨 恨 恨 恨 恨 恨

恰 | qià | ちょうど。きっかり。適当である。

恰 恰 恰 恰 恰 恰 恰 恰 恰

恰 恰 恰 恰 恰 恰

扁 | biǎn | 平たく薄い。軽蔑する。 | piān | 小さい。小舟。

扁 扁 扁 扁 扁 扁 扁 扁 扁

扁 扁 扁 扁 扁 扁

括

kuò | 包括する。括弧。絞り取る。

括括括括括括括括括

括 括 括 括 括 括

拼

pīn | 一生懸命やる。寄せ集める。ジグソーパズル。

拼拼拼拼拼拼拼拼拼

拼 拼 拼 拼 拼 拼

拾

shí | 拾う。片付ける。十の大字。

拾拾拾拾拾拾拾拾拾

拾 拾 拾 拾 拾 拾

施

shī | 施行する。与える。恩などを恵与える。中国人の姓の一つ。

施施施施施施施施施

施 施 施 施 施 施

映 | yìng | 上映する。湖面に映える。反映する。

映映映映映映映映映

映 映 映 映 映 映

某 | mǒu | 不特定の人、場所を指し、例えばある人、ある所。自分の謙称。

某某某某某某某某某

某 某 某 某 某 某

柔 | róu | 「剛」の対語。柔らかい。穏やかである。人の気性が優しい。

柔柔柔柔柔柔柔柔柔

柔 柔 柔 柔 柔 柔

柱 | zhù | はしら。支柱。柱状の物。

柱柱柱柱柱柱柱柱柱

柱 柱 柱 柱 柱 柱

柳 liǔ ヤナギ科の落葉樹の総称。中国人の姓の一つ。

柳柳柳柳柳柳柳柳柳

柳 柳 柳 柳 柳 柳

炭 tàn 石炭。煤炭。木炭。炭のようになったもの。

炭炭炭炭炭炭炭炭炭

炭 炭 炭 炭 炭 炭

炮 pào 兵器、例えば火砲、迫撃砲。砲竹。

炮炮炮炮炮炮炮炮炮

炮 炮 炮 炮 炮 炮

炮 páo 強火で肉をさっと炒める。ほうじる。丸焼きにする。

玲 líng 精巧な。利口な。巧みな。

玲玲玲玲玲玲玲玲玲

玲 玲 玲 玲 玲 玲

珊 shān | サンゴ。サンゴ礁。

珊 珊 珊 珊 珊 珊 珊 珊 珊

珊 珊 珊 珊 珊 珊

皆 jiē | 皆。全部。すべて。

皆 皆 皆 皆 皆 皆 皆 皆 皆

皆 皆 皆 皆 皆 皆

皇 huáng | 君主。天皇。君王に関する事柄を表す語。盛んである。

皇 皇 皇 皇 皇 皇 皇 皇 皇

皇 皇 皇 皇 皇 皇

盆 pén | 鉢。ボール。盆栽。盆地。

盆 盆 盆 盆 盆 盆 盆 盆 盆

盆 盆 盆 盆 盆 盆

盾 dùn | 盾形のもの。敵の攻撃から身を守る板状の防御武具。矛盾。後ろ楯。

盾盾盾盾盾盾盾盾盾

盾盾盾盾盾盾

胃 wèi | 人や動物の消化器官の一つ。食欲。

胃胃胃胃胃胃胃胃胃

胃胃胃胃胃胃

胎 tāi | 胎児。身ごもること。物事の起こるもと。タイヤ。予備。

胎胎胎胎胎胎胎胎胎

胎胎胎胎胎胎

胡 hú | 古代中国の少数民族の総称。中国人の姓の一つ。髭。いいかげん。

胡胡胡胡胡胡胡胡胡

胡胡胡胡胡胡

致

zhì | 至らせる。伝える。招く。もたらす。風景。悪い結果に導く。

致致致致致致致致致

致 致 致 致 致 致

苗

miáo | なえ。苗木。物事の兆し。ワクチン。魚などの生まれたばかりの子。

苗苗苗苗苗苗苗苗苗

苗 苗 苗 苗 苗 苗

茄

jiā | 葉巻たばこ。

茄茄茄茄茄茄茄茄茄

茄 茄 茄 茄 茄 茄

衫

shān | 洋服の通称。上着。シャツ。

衫衫衫衫衫衫衫衫

衫 衫 衫 衫 衫 衫

迫

pò | 強制する。迫る。近づく。切迫する。

迫 迫 迫 迫 迫 迫 迫 迫

迫 迫 迫 迫 迫 迫

述

shù | 説明する。述べる。口述する。

述 述 述 述 述 述 述 述

述 述 述 述 述 述

郊

jiāo | 田舎。都市の郊外。都市の周辺。

郊 郊 郊 郊 郊 郊 郊 郊

郊 郊 郊 郊 郊 郊

降

jiàng | 空から降る。落ちる。温度が下がる。その時代から以後。

降 降 降 降 降 降 降 降

降 降 降 降 降 降

xiáng | 投降する。手なずける。

限 xiàn | 限る。制限する。期限。区切り。極限。

限限限限限限限限

限 限 限 限 限 限

革 gé | 皮、レザー。革命。沿革。改革。取り除く。

革革革革革革革革革

革 革 革 革 革 革

俱 jù | すべて。ともに。俱樂部（club）の「俱」の訳名。

俱俱俱俱俱俱俱俱俱俱

俱 俱 俱 俱 俱 俱

倆 liǎ | 二つ。二人。腕前。やりくち。

倆倆倆倆倆倆倆倆倆倆

倆 倆 倆 倆 倆 倆

倉

cāng 道具などを収納する建物。倉庫。突然であること。

倉倉倉倉倉倉倉倉倉倉

倉倉倉倉倉倉

倍

bèi もっと。ある数量を二つ足した数量。増える。

倍倍倍倍倍倍倍倍倍倍

倍倍倍倍倍倍

倦

juàn 疲れる。うむ。飽きる。

倦倦倦倦倦倦倦倦倦倦

倦倦倦倦倦倦

准

zhǔn 許可する。許す。

准准准准准准准准准准

准准准准准准

凍 dòng | 凍る。凍らせる。冷える。厳寒。ゼリー。

凍凍凍凍凍凍凍凍凍凍

凍 凍 凍 凍 凍 凍

哦 ó | おやおや。え。ああ。

哦哦哦哦哦哦哦哦哦哦

哦 哦 哦 哦 哦 哦

哲 zhé | 知恵のある人。賢明である。哲学。哲理。

哲哲哲哲哲哲哲哲哲哲

哲 哲 哲 哲 哲 哲

哼 hēng | 鼻歌を歌う。不満、軽蔑を示す感嘆語、例えばフン、チェッ。

哼哼哼哼哼哼哼哼哼哼

哼 哼 哼 哼 哼 哼

埋

mái ｜ 埋める。隠す。潜伏する。専念する。

埋 埋 埋 埋 埋 埋 埋 埋 埋

埋 埋 埋 埋 埋 埋

mán ｜ 文句を言う。不平を言う。

宰

zǎi ｜ つかさどる。主宰する。宰相。殺す。

宰 宰 宰 宰 宰 宰 宰 宰 宰 宰

宰 宰 宰 宰 宰 宰

宴

yàn ｜ 宴会。酒宴。宴席。楽しむ。

宴 宴 宴 宴 宴 宴 宴 宴 宴 宴

宴 宴 宴 宴 宴 宴

射

shè ｜ 発射する。矢を射る。光が強く照らす。あてこする。

射 射 射 射 射 射 射 射 射 射

射 射 射 射 射 射

峰 | fēng | 絶頂。峰の形をしたもの。物事の頂点。

峰峰峰峰峰峰峰峰峰峰

峰峰峰峰峰峰

峯 | fēng | 「峰」の異体字である。意味、発音が同じで、通用する漢字。

峯峯峯峯峯峯峯峯峯峯

峯峯峯峯峯峯

席 | xí | 座るところ。出席する。主席。宴会のテーブルの数を数える単位。

席席席席席席席席席席

席席席席席席

徐 | xú | ゆっくりと。徐々に。中国人の姓の一つ。

徐徐徐徐徐徐徐徐徐徐

徐徐徐徐徐徐

徑 jìng 方法。まっすぐ。小さい道。競技。円の直径、半径。

徑 徑 徑 徑 徑 徑 徑 徑 徑 徑

徑 徑 徑 徑 徑 徑

徒 tú 歩いていく。学生、生徒。無駄であること。何も持たない。兇徒。

徒 徒 徒 徒 徒 徒 徒 徒 徒 徒

徒 徒 徒 徒 徒 徒

恩 ēn 恩恵。恩人。恩返し。情けと恨み。夫婦の愛情。

恩 恩 恩 恩 恩 恩 恩 恩 恩 恩

恩 恩 恩 恩 恩 恩

悄 qiāo ひっそりしている。静かである。こっそり。

悄 悄 悄 悄 悄 悄 悄 悄 悄 悄

悄 悄 悄 悄 悄 悄

| 悔 | huǐ | 後悔する。悔しむ。 |

悔悔悔悔悔悔悔悔悔悔

悔 悔 悔 悔 悔 悔

| 悟 | wù | 覚悟する。理解する。 |

悟悟悟悟悟悟悟悟悟悟

悟 悟 悟 悟 悟 悟

| 拳 | quán | 握りこぶし。拳法。曲げる。 |

拳拳拳拳拳拳拳拳拳拳

拳 拳 拳 拳 拳 拳

| 挨 | āi | 近寄る。寄りかかる。順番に。苦しい日々を送る。…される。 |

挨挨挨挨挨挨挨挨挨挨

挨 挨 挨 挨 挨 挨

捐

juān | 寄付する。税金。捨てる。

捐 捐 捐 捐 捐 捐 捐 捐 捐 捐

捐 捐 捐 捐 捐 捐

捕

bǔ | 逮捕する。捕まえる。

捕 捕 捕 捕 捕 捕 捕 捕 捕 捕

捕 捕 捕 捕 捕 捕

晒

shài | 日に当てる。日に干す。晒す。日焼けする。

晒 晒 晒 晒 晒 晒 晒 晒 晒 晒

晒 晒 晒 晒 晒 晒

曬

shài | 「晒」の異体字である。意味、発音が同じで、通用する漢字。

曬 曬 曬 曬 曬 曬 曬 曬 曬 曬 曬 曬

曬 曬 曬 曬 曬 曬

| 朗 | lǎng | 明るい。朗読する。はっきりとした。 |

朗 朗 朗 朗 朗 朗 朗 朗 朗 朗

朗 朗 朗 朗 朗 朗

| 核 | hé | 果物の核。物の中心。実際の状況を確認する。核エネルギー。 |

核 核 核 核 核 核 核 核 核 核

核 核 核 核 核 核

| 泰 | tài | 落ち着く。幸いのこと。非常に贅沢なこと。泰國（Thai）の訳名。 |

泰 泰 泰 泰 泰 泰 泰 泰 泰 泰

泰 泰 泰 泰 泰 泰

| 浩 | hào | 広い。大きい。数の多い。浩然の気。 |

浩 浩 浩 浩 浩 浩 浩 浩 浩 浩

浩 浩 浩 浩 浩 浩

烈

liè | 猛烈である。勇敢である。勢いが激しい。功績。気節のある人。

烈 烈 烈 烈 烈 烈 烈 烈 烈 烈

烈 烈 烈 烈 烈 烈

疲

pí | 疲れる。疲労する。くたびれて眠い。尽きます。

疲 疲 疲 疲 疲 疲 疲 疲 疲 疲

疲 疲 疲 疲 疲 疲

症

zhèng | 病症。病気の状況、性質。

症 症 症 症 症 症 症 症 症 症

症 症 症 症 症 症

益

yì | 利益。役に立つこと。ますます。さらに。

益 益 益 益 益 益 益 益 益 益

益 益 益 益 益 益

窄

zhǎi | 「寬」の対語。狭い。暮らしなどが苦しい。

窄 窄 窄 窄 窄 窄 窄 窄 窄 窄

窄 窄 窄 窄 窄 窄

納

nà | 収納する。受け入れる。税金などを納める。訳が分からない。

納 納 納 納 納 納 納 納 納 納

納 納 納 納 納 納

純

chún | 純粋である。専らなこと。自然のままに近く。全部、すべて。

純 純 純 純 純 純 純 純 純 純

純 純 純 純 純 純

紛

fēn | 紛れる。混乱。紛争する。

紛 紛 紛 紛 紛 紛 紛 紛 紛 紛

紛 紛 紛 紛 紛 紛

| 翁 | wēng | おじいさん。年老いた男性の尊称。他人の父親を敬っていう語。 |

翁 翁 翁 翁 翁 翁 翁 翁 翁 翁

翁 翁 翁 翁 翁 翁

| 翅 | chì | 鳥、昆虫などの羽、翼。ひれ。 |

翅 翅 翅 翅 翅 翅 翅 翅 翅 翅

翅 翅 翅 翅 翅 翅

| 胸 | xiōng | 胸。胸のうち。胸に抱く。胸襟。 |

胸 胸 胸 胸 胸 胸 胸 胸 胸 胸

胸 胸 胸 胸 胸 胸

| 脈 | mài | 血管。脈拍。筋道。血統。 |

脈 脈 脈 脈 脈 脈 脈 脈 脈 脈

脈 脈 脈 脈 脈 脈

| | mò | 連なり続くさま。 |

航

háng | 飛行する。航行する。航路。

航航航航航航航航航航

航 航 航 航 航 航

託

tuō | 委託する。頼る。ゆだねる。かこつける。

託託託託託託託託託託

託 託 託 託 託 託

豹

bào | ネコ科の哺乳類動物。

豹豹豹豹豹豹豹豹豹豹

豹 豹 豹 豹 豹 豹

配

pèi | 組み合わせる。配置する。似合う。結婚の相手、配偶者。

配配配配配配配配配配

配 配 配 配 配 配

骨

gǔ | 人体の骨。骨格。人柄。気骨。親子、兄弟などの肉親。

骨 骨 骨 骨 骨 骨 骨 骨 骨

骨 骨 骨 骨 骨 骨

鬥

dòu | 殴る合う。闘争する。勝敗を争う。戦う。奮闘する。

鬥 鬥 鬥 鬥 鬥 鬥 鬥 鬥 鬥 鬥

鬥 鬥 鬥 鬥 鬥 鬥

偶

ǒu | 偶然に。たまたま。偶数。人形。配偶者。アイドル。

偶 偶 偶 偶 偶 偶 偶 偶 偶 偶

偶 偶 偶 偶 偶 偶

副

fù | 補助的なもの、人。補助する。副作用。一致する。

副 副 副 副 副 副 副 副 副 副 副

副 副 副 副 副 副

唯 wéi｜ただ。それだけ。はい、返事の声。

唯唯唯唯唯唯唯唯唯唯唯

唯 唯 唯 唯 唯 唯

圈 quān｜丸、円、リング。囲い込む。ある特定の業界、例えば銀行業、旅行業。

圈圈圈圈圈圈圈圈圈圈圈

圈 圈 圈 圈 圈 圈

juàn｜牛、羊、鶏などを囲いの中に入れる。

域 yù｜区域。地域。限られた範囲。

域域域域域域域域域域域

域 域 域 域 域 域

執 zhí｜手に持つ。手に取る。執行する。統治する。受領書。執着。

執執執執執執執執執執執

執 執 執 執 執 執

培 | péi | 人材などを養成する。栽培する。

培 培 培 培 培 培 培 培 培 培

培 培 培 培 培 培

帳 | zhàng | 帳面。負債。テント。とばり。

帳 帳 帳 帳 帳 帳 帳 帳 帳 帳

帳 帳 帳 帳 帳 帳

悠 | yōu | 久しい。遠い。のんびりしている。ゆったりとする。苦しむこと。

悠 悠 悠 悠 悠 悠 悠 悠 悠 悠

悠 悠 悠 悠 悠 悠

戚 | qī | 親戚。悲しむ。中国人の姓の一つ。

戚 戚 戚 戚 戚 戚 戚 戚 戚 戚

戚 戚 戚 戚 戚 戚

捨

shě 捨てる。放棄する。喜捨する。

捨捨捨捨捨捨捨捨捨捨

捨 捨 捨 捨 捨 捨

捲

juǎn 紙を円筒形に巻く。巻き上げる。不正なお金を持ち逃げする。

捲捲捲捲捲捲 捲捲捲捲捲

捲 捲 捲 捲 捲 捲

掃

sǎo 掃除する。取り除く。さっと見渡す。

掃掃掃掃掃掃掃掃掃掃掃

掃 掃 掃 掃 掃 掃

sào ほうき。

授

shòu 賞品などを受ける。教える。任命する。

授授授授授授授授授授授

授 授 授 授 授 授

探 | tàn | 調べる。探す。体を前に突き出す。訪れる。探偵。

探探探探探探探探探探探

探探探探探探

控 | kòng | 告発する。訴える。管理する。操る。

控控控控控控控控控控控

控控控控控控

掩 | yǎn | かぶせる。覆う。かばう。閉める。閉じる。

掩掩掩掩掩掩掩掩掩掩掩

掩掩掩掩掩掩

斜 | xié | 傾いている。斜め。斜陽。斜光。

斜斜斜斜斜斜斜斜斜斜斜

斜斜斜斜斜斜

梅	méi　バラ科の落葉高木。中国人の姓の一つ。

梅梅梅梅梅梅梅梅梅梅梅

梅　梅　梅　梅　梅　梅

梨	lí　落葉高木。果物の梨。

梨梨梨梨梨梨梨梨梨梨梨

梨　梨　梨　梨　梨　梨

梯	tī　梯子。階段。エスカレーター。ランク分け。順次。梯形。

梯梯梯梯梯梯梯梯梯梯梯

梯　梯　梯　梯　梯　梯

欲	yù　食欲。欲望。…しょうとする。願望する。

欲欲欲欲欲欲欲欲欲欲欲

欲　欲　欲　欲　欲　欲

毫

háo | 筆。ほんの少し。長さの単位、1厘の10分の1。ちっとも。

毫毫毫毫毫毫毫毫毫毫毫

毫毫毫毫毫毫

液

yè | 液体。血液。溶液。

液液液液液液液液液液液

液液液液液液

淋

lín | 水などをかける。濡らす。シャワーを浴びる。すっきりしている。

淋淋淋淋淋淋淋淋淋淋淋

淋淋淋淋淋淋

混

hùn | 混乱。混ぜる。まじりあう。いい加減に。人と付き合う。

混混混混混混混混混混混

混混混混混混

淹

yān | 水没する。浸かる。ひたす。とどまる。

淹 淹 淹 淹 淹 淹 淹 淹 淹 淹 淹

淹 淹 淹 淹 淹 淹

添

tiān | 添える。増やす。プラスする。加える。

添 添 添 添 添 添 添 添 添 添 添

添 添 添 添 添 添

爽

shuǎng | すっきりしている。気持ちがよい。約束に背くこと。

爽 爽 爽 爽 爽 爽 爽 爽 爽 爽 爽

爽 爽 爽 爽 爽 爽

牽

qiān | 引っ張る。つなぐ。関連する。気に掛ける。心配する。牽制する。

牽 牽 牽 牽 牽 牽 牽 牽 牽 牽 牽

牽 牽 牽 牽 牽 牽

猛　**měng**　猛烈である。急に。思いきり。勢いが激しい。狂暴である。

猛 猛 猛 猛 猛 猛 猛 猛 猛 猛 猛

猛 猛 猛 猛 猛 猛

率　**shuài**　指揮する。引き連れていく。従う。あるがまま。模範。

率 率 率 率 率 率 率 率 率 率 率

率 率 率 率 率 率

lǜ　比率。割合。税率。

略　**lüè**　省略する。おおよそ。侵略する。謀略。約。

略 略 略 略 略 略 略 略 略 略 略

略 略 略 略 略 略

異　**yì**　異なる。違うところ。珍しい。怪しい。異次元。別れる。

異 異 異 異 異 異 異 異 異 異 異

異 異 異 異 異 異

痕

hén | あと。傷のあと。形跡。

痕痕痕痕痕痕痕痕痕痕痕

痕痕痕痕痕痕

祭

jì | 神仏を祭ること。祭る儀式。

祭祭祭祭祭祭祭祭祭祭祭

祭祭祭祭祭祭

符

fú | 記号。ぴったりあう。お守り。中国人の姓の一つ。

符符符符符符符符符符符

符符符符符符

粒

lì | 粒。粒状の物、例えば豆粒、砂粒、塩粒。粒状の物を数を数える量詞。

粒粒粒粒粒粒粒粒粒粒粒

粒粒粒粒粒粒

羞

xiū 恥ずかしい。恥ずかしさ。辱める。

羞 羞 羞 羞 羞 羞 羞 羞 羞 羞

羞 羞 羞 羞 羞 羞

莉

lì ジャスミン。茉莉。

莉 莉 莉 莉 莉 莉 莉 莉 莉 莉 莉

莉 莉 莉 莉 莉 莉

莊

zhuāng 田舎。まじめで慎重である。別荘。中国人の姓の一つ。

莊 莊 莊 莊 莊 莊 莊 莊 莊 莊 莊

莊 莊 莊 莊 莊 莊

莫

mò …するな。否定、禁止を表す語。寂しい。大きい。中国人の姓の一つ。

莫 莫 莫 莫 莫 莫 莫 莫 莫 莫

莫 莫 莫 莫 莫 莫

訝 | yà | 驚く、疑う、怪しむ気持ちを表す。

訝 訝 訝 訝 訝 訝 訝 訝 訝 訝 訝

訝 訝 訝 訝 訝 訝

貧 | pín | 「富」の対語。貧乏する。貧困であること。余計なことを言う。

貧 貧 貧 貧 貧 貧 貧 貧 貧 貧 貧

貧 貧 貧 貧 貧 貧

軟 | ruǎn | 「硬」の対語。柔らかい。柔軟である。気が弱い。へたへたになる。

軟 軟 軟 軟 軟 軟 軟 軟 軟 軟 軟

軟 軟 軟 軟 軟 軟

透 | tòu | 風などを透かす。漏れる。漏らす。透き通る。透視。透明。

透 透 透 透 透 透 透 透 透 透 透

透 透 透 透 透 透

逐 zhú | 追い払う。追いかける。争う。順次。だんだん。次第に。

逐 逐 逐 逐 逐 逐 逐 逐 逐 逐

逐 逐 逐 逐 逐 逐

逢 féng | 巡り合う。出会う。…の日になる。こびへつらうこと。

逢 逢 逢 逢 逢 逢 逢 逢 逢 逢

逢 逢 逢 逢 逢 逢

閉 bì | 閉める。物事の終わり。終了する。閉店。閉館。閉会。

閉 閉 閉 閉 閉 閉 閉 閉 閉 閉

閉 閉 閉 閉 閉 閉

陶 táo | 陶器。陶冶する。喜びに酔いしれる。中国人の姓の一つ。

陶 陶 陶 陶 陶 陶 陶 陶 陶 陶

陶 陶 陶 陶 陶 陶

陥

xiàn | 陥る。はまり込む。攻め落とす。罪に陥れる。わな。欠点。

陥 陥 陥 陥 陥 陥 陥 陥 陥

陥 陥 陥 陥 陥 陥

雀

què | スズメ科の小鳥。よくしゃべる人。そばかす。

雀 雀 雀 雀 雀 雀 雀 雀 雀 雀 雀

雀 雀 雀 雀 雀 雀

割

gē | ナイフで切る。切り落とす。カットする。分割する。別々に分ける。

割 割 割 割 割 割 割 割 割 割 割

割 割 割 割 割 割

創

chuàng | 創立する。始める。はじめて〜する。初めての試みや行動。

創 創 創 創 創 創 創 創 創 創 創

創 創 創 創 創 創

chuāng | 体に傷がある。傷跡。

喉

chù │ のど。宣伝する。代弁人。

喉喉喉喉喉喉喉喉喉喉喉喉

喉 喉 喉 喉 喉 喉

喪

sāng │ 葬式。死ぬ。　　**sàng** │ 失う。なくす。

喪喪喪喪喪喪喪喪喪喪喪喪

喪 喪 喪 喪 喪 喪

唷

yō │ おやおや。まあ。驚いた時発する言葉。

唷唷唷唷唷唷唷唷唷唷唷唷

唷 唷 唷 唷 唷 唷

婷

tíng │ 見目うるわしい。女性の姿が美しいさま。

婷婷婷婷婷婷婷婷婷婷婷婷

婷 婷 婷 婷 婷 婷

媒

méi | 仲人。仲立ち。媒介する。

媒 媒 媒 媒 媒 媒 媒 媒 媒 媒 媒 媒

媒 媒 媒 媒 媒 媒

尋

xún | 尋ねる。探す。求める。普通。

尋 尋 尋 尋 尋 尋 尋 尋 尋 尋 尋 尋

尋 尋 尋 尋 尋 尋

幅

fú | 反物などの幅。はば。道路、土の広さ。絵、反物などの数を数える単位。

幅 幅 幅 幅 幅 幅 幅 幅 幅 幅 幅 幅

幅 幅 幅 幅 幅 幅

愉

yú | 愉快である。楽しい。

愉 愉 愉 愉 愉 愉 愉 愉 愉 愉 愉 愉

愉 愉 愉 愉 愉 愉

掌 | zhǎng | 手のひら。動物の足のひら。管理する。手のひらで打つ。

掌掌掌掌掌掌掌掌掌掌掌掌

掌掌掌掌掌掌

描 | miáo | 複写する。絵などを描く。文字をなぞる。塗りなおす。

描描描描描描描描描描描

描描描描描描

插 | chā | さす。突き刺す。差し込む。編入する。生け花。

插插插插插插插插插插插

插插插插插插

揚 | yáng | 高くあげる。褒める。勢いがある。ゆらゆら揺れる。

揚揚揚揚揚揚揚揚揚揚揚揚

揚揚揚揚揚揚

握 wò ｜ 握る。握手する。掌握する。

握握握握握握握握握握握握
握 握 握 握 握 握

揮 huī ｜ 振る。指揮する。コンダクター。

揮揮揮揮揮揮揮揮揮揮揮揮
揮 揮 揮 揮 揮 揮

援 yuán ｜ 助ける。援助する。手で引く。引用する。

援援援援援援援援援援援援
援 援 援 援 援 援

斑 bān ｜ まだらな模様。いろいろな色彩。

斑斑斑斑斑斑斑斑斑斑斑斑
斑 斑 斑 斑 斑 斑

朝

chá o | 「野」の対語。朝廷。方向に向く。差し向ける。朝鮮。

朝朝朝朝朝朝朝朝朝朝朝朝

朝 朝 朝 朝 朝 朝

zhāo | 「夕」の対語。朝。元気である。

棉

mián | 木棉、草棉などの総称。わた。弱い力。薄い。

棉棉棉棉棉棉棉棉棉棉棉棉

棉 棉 棉 棉 棉 棉

棍

gùn | 棒。こん棒。品行などが正しくない人。

棍棍棍棍棍棍棍棍棍棍棍棍

棍 棍 棍 棍 棍 棍

欺

qī | 騙す。いじめる。

欺欺欺欺欺欺欺欺欺欺欺欺

欺 欺 欺 欺 欺 欺

cán 凶悪である。不完全である。傷つける。残りの。残る。

残 残残残残残残残残残残残残

残 残 残 残 残 残

dù 川などを渡る。物を渡す。移転する。通り過ぎる。

渡 渡渡渡渡渡渡渡渡渡渡渡渡

渡 渡 渡 渡 渡 渡

cè 測る。測定する。テスト、試験。

測 測測測測測測測測測測測測

測 測 測 測 測 測

jiāo 焦げる。焼けこげる。じりじりする。中国人の姓の一つ。

焦 焦焦焦焦焦焦焦焦焦焦焦焦

焦 焦 焦 焦 焦 焦

琴 qín | ピアノ、ヴァイオリン、ヴィオラ、チェロなどの楽器。ピアノを弾く。

琴 琴 琴 琴 琴 琴 琴 琴 琴 琴 琴 琴

琴 琴 琴 琴 琴 琴

番 fān | 異民族。交代に事を行うこと。回数を数えるのに用いる。

番 番 番 番 番 番 番 番 番 番 番 番

番 番 番 番 番 番

瘆 suān | 腰、筋肉などがだるい。

瘆 瘆 瘆 瘆 瘆 瘆 瘆 瘆 瘆 瘆 瘆 瘆

瘆 瘆 瘆 瘆 瘆 瘆

登 dēng | 登る。登記する。載せる。上昇する。

登 登 登 登 登 登 登 登 登 登 登 登

登 登 登 登 登 登

| 盗 | dào | 他人の物、財産などを盗む。強盗。海賊。野球で盗塁する。 |

盗盗盗盗盗盗盗盗盗盗盗盗

盗盗盗盗盗盗

| 硬 | yìng | 「軟」の対語。かたい。強いこと。不自然である。無理してこられる。 |

硬硬硬硬硬硬硬硬硬硬硬硬

硬硬硬硬硬硬

| 税 | shuì | 税金。営業税。 |

税税税税税税税税税税税税

税税税税税税

| 稍 | shāo | ちょっと。少ない。やや。 |

稍稍稍稍稍稍稍稍稍稍稍稍

稍稍稍稍稍稍

筋

jīn 筋肉。筋状の物。植物の繊維。

筋 筋 筋 筋 筋 筋 筋 筋 筋 筋 筋 筋

筋 筋 筋 筋 筋 筋

粥

zhōu おかゆ。

粥 粥 粥 粥 粥 粥 粥 粥 粥 粥 粥 粥

粥 粥 粥 粥 粥 粥

絡

luò 連絡する。漢方の経絡。つながる。

絡 絡 絡 絡 絡 絡 絡 絡 絡 絡 絡 絡

絡 絡 絡 絡 絡 絡

菇

gū しいたけ、しめじなど。

菇 菇 菇 菇 菇 菇 菇 菇 菇 菇 菇

菇 菇 菇 菇 菇 菇

菸 yān 植物。たばこ。

菸 菸 菸 菸 菸 菸 菸 菸 菸 菸 菸

菸 菸 菸 菸 菸 菸

萄 táo ブドウ科のつる性落葉低木。ぶどう。

萄 萄 萄 萄 萄 萄 萄 萄 萄 萄 萄 萄

萄 萄 萄 萄 萄 萄

虛 xū 空っぽである。真実ではない。謙虚である。気力が足りない。

虛 虛 虛 虛 虛 虛 虛 虛 虛 虛 虛 虛

虛 虛 虛 虛 虛 虛

裁 cái 裁定する。裁判所。裁断する。判断する。独裁。裁縫。

裁 裁 裁 裁 裁 裁 裁 裁 裁 裁 裁 裁

裁 裁 裁 裁 裁 裁

評

píng | 判定する。評判。評論。

評評評評評評評評評評評評

評 評 評 評 評 評

貸

dài | 貸す。責任などを逃れる。ローン。容赦する。

貸貸貸貸貸貸貸貸貸貸貸貸

貸 貸 貸 貸 貸 貸

貿

mào | 貿易。取引。軽率に。

貿貿貿貿貿貿貿貿貿貿貿貿

貿 貿 貿 貿 貿 貿

賀

hè | 祝う。祝うこと。中国人の姓の一つ。

賀賀賀賀賀賀賀賀賀賀賀賀

賀 賀 賀 賀 賀 賀

趁 | chèn | …のうちに。…を利用して。

趁 趁 趁 趁 趁 趁 趁 趁 趁 趁 趁 趁

趁 趁 趁 趁 趁 趁

跌 | diē | 転ぶ。地面に倒れる。物価などが下げる。失敗する。

跌 跌 跌 跌 跌 跌 跌 跌 跌 跌 跌 跌

跌 跌 跌 跌 跌 跌

距 | jù | 距離。離れる。二つ場所の間の隔たり。

距 距 距 距 距 距 距 距 距 距 距

距 距 距 距 距 距

酥 | sū | サクサクとする。カリッと。ぐったりする。

酥 酥 酥 酥 酥 酥 酥 酥 酥 酥 酥 酥

酥 酥 酥 酥 酥 酥

鈔

chāo 札。紙幣。抜き書き。

鈔鈔鈔鈔鈔鈔鈔鈔鈔鈔鈔鈔

鈔 鈔 鈔 鈔 鈔 鈔

隆

lóng 栄える。高く突き出る。高くする。盛んである。ゴロゴロ。

隆隆隆隆隆隆隆隆隆隆隆

隆 隆 隆 隆 隆 隆

階

jiē 階段。レベル。等級。階層。

階階階階階階階階階階階

階 階 階 階 階 階

雅

yǎ 上品で優雅である。明確である。《詩経》の《大雅》、《小雅》。

雅雅雅雅雅雅雅雅雅雅雅

雅 雅 雅 雅 雅 雅

傲

ào 傲慢である。おごる。気持ちが尊大である。人に屈しない態度。

傲 傲 傲 傲 傲 傲 傲 傲 傲 傲 傲 傲 傲

傲 傲 傲 傲 傲 傲

傻

shǎ ばかである。ばかばかしい。頭が悪い。ぼんやりしている。

傻 傻 傻 傻 傻 傻 傻 傻 傻 傻 傻 傻 傻

傻 傻 傻 傻 傻 傻

僅

jǐn 僅かに。ただ。

僅 僅 僅 僅 僅 僅 僅 僅 僅 僅 僅 僅 僅

僅 僅 僅 僅 僅 僅

勤

qín 「懶」の対語。努力する。仕事。心がこもっている。

勤 勤 勤 勤 勤 勤 勤 勤 勤 勤 勤 勤 勤

勤 勤 勤 勤 勤 勤

嗨

hāi ｜ おい。ほら。ほう。おや。

嗨 嗨 嗨 嗨 嗨 嗨 嗨 嗨 嗨 嗨 嗨 嗨

嗨 嗨 嗨 嗨 嗨 嗨

塑

sù ｜ プラスチック。粘土などで模型を作る。

塑 塑 塑 塑 塑 塑 塑 塑 塑 塑 塑 塑

塑 塑 塑 塑 塑 塑

塗

tú ｜ 塗る。塗りつける。消す。落書き。

塗 塗 塗 塗 塗 塗 塗 塗 塗 塗 塗 塗

塗 塗 塗 塗 塗 塗

塞

sè ｜ 責任などを逃れる。詰まる。満ちふさがること。

塞 塞 塞 塞 塞 塞 塞 塞 塞 塞 塞 塞 塞

塞 塞 塞 塞 塞 塞

sāi ｜ 詰めこむ。ふさぐ。ふさがり。　　sài ｜ 辺境の所。要塞。

嫌

xián | 嫌がる。嫌う。容疑者。仲たがい。

嫌 嫌 嫌 嫌 嫌 嫌 嫌 嫌 嫌 嫌 嫌 嫌 嫌

嫌 嫌 嫌 嫌 嫌 嫌

廉

lián | 値段、値が安いこと。正直である。

廉 廉 廉 廉 廉 廉 廉 廉 廉 廉 廉 廉 廉

廉 廉 廉 廉 廉 廉

愁

chóu | 悩む。心配する。悲しい。

愁 愁 愁 愁 愁 愁 愁 愁 愁 愁 愁 愁 愁

愁 愁 愁 愁 愁 愁

愈

yù | ますます。いよいよ。もっと。なおかつ。

愈 愈 愈 愈 愈 愈 愈 愈 愈 愈 愈 愈 愈

愈 愈 愈 愈 愈 愈

愚

yú | 「智」の対語。ばかである。1人称の人代名詞。

愚 愚 愚 愚 愚 愚 愚 愚 愚 愚 愚 愚 愚

愚 愚 愚 愚 愚 愚

慌

huāng | 慌てる。ぼんやりする。せっぱつまること。

慌 慌 慌 慌 慌 慌 慌 慌 慌 慌 慌 慌

慌 慌 慌 慌 慌 慌

慎

shèn | 慎む。慎重である。用心である。

慎 慎 慎 慎 慎 慎 慎 慎 慎 慎 慎 慎 慎

慎 慎 慎 慎 慎 慎

損

sǔn | 損失。あやまち。利益を失うこと。損を出す。

損 損 損 損 損 損 損 損 損 損 損 損 損

損 損 損 損 損 損

搜	**sōu** 捜査する。検査する。捜す。
	搜 搜 搜 搜 搜 搜 搜 搜 搜 搜 搜
	搜 搜 搜 搜 搜 搜

搞	**gǎo** する。行う。手に入れる。コネをつける。
	搞 搞 搞 搞 搞 搞 搞 搞 搞 搞 搞 搞
	搞 搞 搞 搞 搞 搞

暈	**yūn** 眩暈。ぼかし。紅暈。
	暈 暈 暈 暈 暈 暈 暈 暈 暈 暈 暈 暈 暈
	暈 暈 暈 暈 暈 暈

楊	**yáng** ヤナギ科の植物。中国人の姓の一つ。
	楊 楊 楊 楊 楊 楊 楊 楊 楊 楊 楊 楊 楊
	楊 楊 楊 楊 楊 楊

楣 | méi | 出入り口、門の上に渡した横木。一家の光栄。

楣 楣 楣 楣 楣 楣 楣 楣 楣 楣 楣 楣

楣 楣 楣 楣 楣 楣

溜 | liū | 滑る。こっそり逃げる。下がる。つるつるである。

溜 溜 溜 溜 溜 溜 溜 溜 溜 溜 溜 溜

溜 溜 溜 溜 溜 溜

溝 | gōu | 溝。下水路。水路。

溝 溝 溝 溝 溝 溝 溝 溝 溝 溝 溝 溝

溝 溝 溝 溝 溝 溝

溪 | xī | 山の谷川。小川。中国人の姓の一つ。

溪 溪 溪 溪 溪 溪 溪 溪 溪 溪 溪 溪

溪 溪 溪 溪 溪 溪

滅

miè ｜ 火などが消える。滅ぼす。水に没する。絶滅する。

滅滅滅滅滅滅滅滅滅滅滅滅滅

滅 滅 滅 滅 滅 滅

滑

huá ｜ 滑る。すべすべしている。ぬるぬる。スキー。アイススケート。

滑滑滑滑滑滑滑滑滑滑滑滑

滑 滑 滑 滑 滑 滑

盟

méng ｜ 同盟を結ぶ。約束を交わす。盟約。

盟盟盟盟盟盟盟盟盟盟盟盟盟

盟 盟 盟 盟 盟 盟

睜

zhēng ｜ 目が覚める。

睜睜睜睜睜睜睜睜睜睜睜睜睜

睜 睜 睜 睜 睜 睜

碌

lù 忙しい。平凡である。辛苦して働くこと。

碌 碌 碌 碌 碌 碌 碌 碌 碌 碌 碌 碌 碌

碌 碌 碌 碌 碌 碌

碎

suì 砕ける。壊れる。ばらばらである。かけら。煩わしい。

碎 碎 碎 碎 碎 碎 碎 碎 碎 碎 碎 碎 碎

碎 碎 碎 碎 碎 碎

綁

bǎng 縛る。誘拐する。

綁 綁 綁 綁 綁 綁 綁 綁 綁 綁 綁 綁

綁 綁 綁 綁 綁 綁

置

zhì 置く。放置する。設立する。設ける。処置する。不動産を買う。

置 置 置 置 置 置 置 置 置 置 置 置 置

置 置 置 置 置 置

署

shǔ | 署名。官署。役所。配置する。

署署署署署署署署署署署署署

署 署 署 署 署 署

羨

xiàn | 羨む。羨ましい。

羨羨羨羨羨羨羨羨羨羨羨羨羨

羨 羨 羨 羨 羨 羨

腫

zhǒng | 腫れる。体のむくみ。ぶくぶくしている。肥満。

腫腫腫腫腫腫腫腫腫腫腫腫腫

腫 腫 腫 腫 腫 腫

腰

yāo | 人、動物の腰。腰に当てる。物事の中央の部分。

腰腰腰腰腰腰腰腰腰腰腰腰腰

腰 腰 腰 腰 腰 腰

腸

cháng | 人、動物の消化器官。人の思い。心の中。

腸 腸 腸 腸 腸 腸 腸 腸 腸 腸 腸 腸 腸

腸 腸 腸 腸 腸 腸

葡

pú | 葡萄。

葡 葡 葡 葡 葡 葡 葡 葡 葡 葡 葡 葡

葡 葡 葡 葡 葡 葡

葷

hūn | 「素」の対語。肉、肉の料理などの総称。

葷 葷 葷 葷 葷 葷 葷 葷 葷 葷 葷 葷 葷

葷 葷 葷 葷 葷 葷

補

bǔ | 修繕する。補充する。補給する。役に立つところ。

補 補 補 補 補 補 補 補 補 補 補 補

補 補 補 補 補 補

詳

xiáng | 詳しい。陳述する。承知する。安らかである。

詳 詳 詳 詳 詳 詳 詳 詳 詳 詳 詳 詳 詳

詳 詳 詳 詳 詳 詳

誇

kuā | 褒める。誇張する。過信すること。

誇 誇 誇 誇 誇 誇 誇 誇 誇 誇 誇 誇 誇

誇 誇 誇 誇 誇 誇

賊

zéi | 悪者。海賊。盗人。強盗。狡猾である。

賊 賊 賊 賊 賊 賊 賊 賊 賊 賊 賊 賊 賊

賊 賊 賊 賊 賊 賊

跡

jī | 足跡。遺跡。奇跡。

跡 跡 跡 跡 跡 跡 跡 跡 跡 跡 跡 跡 跡

跡 跡 跡 跡 跡 跡

跪 | guì | ひざまずく。

跪 跪 跪 跪 跪 跪 跪 跪 跪 跪 跪 跪 跪

跪 跪 跪 跪 跪 跪

逼 | bī | 押し寄せる。無理強いする。接近する。

逼 逼 逼 逼 逼 逼 逼 逼 逼 逼 逼 逼

逼 逼 逼 逼 逼 逼

違 | wéi | 違反する。違法する。背く。相違。

違 違 違 違 違 違 違 違 違 違 違 違

違 違 違 違 違 違

鉛 | qiān | 金属、化学元素。鉛中毒。鉛筆。

鉛 鉛 鉛 鉛 鉛 鉛 鉛 鉛 鉛 鉛 鉛 鉛 鉛

鉛 鉛 鉛 鉛 鉛 鉛

隔

gé | 時間、場所などの距離。間隔。隔てる。分ける。

隔 隔 隔 隔 隔 隔 隔 隔 隔 隔 隔

隔 隔 隔 隔 隔 隔

飼

sì | 牛などを飼い育てる。飼料。

飼 飼 飼 飼 飼 飼 飼 飼 飼 飼 飼 飼 飼

飼 飼 飼 飼 飼 飼

飾

shì | 飾り物。おしゃれする。気持ちなどをこまがす。

飾 飾 飾 飾 飾 飾 飾 飾 飾 飾 飾 飾 飾

飾 飾 飾 飾 飾 飾

僑

qiáo | 海外に住む。華僑。

僑 僑 僑 僑 僑 僑 僑 僑 僑 僑 僑 僑

僑 僑 僑 僑 僑 僑

劃 huà 切り開く。区分する。計画する。

劃 劃 劃 劃 劃 劃 劃 劃 劃 劃 劃 劃
劃 劃 劃 劃 劃 劃

墓 mù 墓参り。墓。

墓 墓 墓 墓 墓 墓 墓 墓 墓 墓 墓 墓
墓 墓 墓 墓 墓 墓

寧 níng 安らかある。静める。たとえ…しても…。里帰りする。

寧 寧 寧 寧 寧 寧 寧 寧 寧 寧 寧 寧 寧
寧 寧 寧 寧 寧 寧

幕 mù 劇場などのスクリーン。テント。終わりになる。幕僚。

幕 幕 幕 幕 幕 幕 幕 幕 幕 幕 幕 幕 幕
幕 幕 幕 幕 幕 幕

| 幣 | bì | 紙幣。貨幣。 |

幣 幣 幣 幣 幣 幣 幣 幣 幣 幣 幣 幣 幣

幣 幣 幣 幣 幣 幣

| 摔 | shuāi | 転ぶ。倒れる。落ちる。投げる。落ちて壊れる。 |

摔 摔 摔 摔 摔 摔 摔 摔 摔 摔 摔 摔 摔

摔 摔 摔 摔 摔 摔

| 旗 | qí | はた。国旗。ある会社、陣営の下に直属すること。 |

旗 旗 旗 旗 旗 旗 旗 旗 旗 旗 旗 旗 旗

旗 旗 旗 旗 旗 旗

| 榮 | róng | 盛んになる。草などが茂る。光栄。栄える。 |

榮 榮 榮 榮 榮 榮 榮 榮 榮 榮 榮 榮 榮

榮 榮 榮 榮 榮 榮

構

gòu | 構成する。構え。機構。組み立て。考え出す。構想する。

構構構構構構構構構構構構

構 構 構 構 構 構

槍

qiāng | 銃。ピストル。形が銃に似た器具。

槍槍槍槍槍槍槍槍槍槍槍槍

槍 槍 槍 槍 槍 槍

歉

qiàn | 謝る。お詫びをする。不作。凶作。

歉歉歉歉歉歉歉歉歉歉歉歉歉

歉 歉 歉 歉 歉 歉

滴

dī | 滴る。液体などが垂れ落ちる。液体の滴り。

滴滴滴滴滴滴滴滴滴滴滴滴

滴 滴 滴 滴 滴 滴

滷

lǔ 料理を作る方法。煮つけ。

滷滷滷滷滷滷滷滷滷滷滷滷

滷 滷 滷 滷 滷 滷

漫

màn 液体が溢れてくる。あてもない。漫漫。漫遊。はびこること。

漫漫漫漫漫漫漫漫漫漫漫漫

漫 漫 漫 漫 漫 漫

漲

zhàng 物が大きくなる。膨張する。

漲漲漲漲漲漲漲漲漲漲漲漲

漲 漲 漲 漲 漲 漲

zhǎng 「跌」の対語。水位が上がる。物価が上がる。

盡

jǐn 終わる。すべて、全部。つきる。果て。きわまること。

盡盡盡盡盡盡盡盡盡盡盡盡

盡 盡 盡 盡 盡 盡

碟 | dié | お皿など底が平くて浅い容器。円盤状の物。

碟碟碟碟碟碟碟碟碟碟碟碟碟

碟 碟 碟 碟 碟 碟

窩 | wō | 犬、鳥などの巣。くぼみ。えくぼ。隠す。

窩窩窩窩窩窩窩窩窩窩窩窩窩

窩 窩 窩 窩 窩 窩

粽 | zòng | ちまき。肉ちまき。あんちまき。

粽粽粽粽粽粽粽粽粽粽粽粽粽

粽 粽 粽 粽 粽 粽

維 | wéi | 維持する。つながる。大綱。繊維。

維維維維維維維維維維維維維

維 維 維 維 維 維

綿

mián アオイ科ワタ属の植物の総称。わた。もめん。長い続いて絶えない。

綿綿綿綿綿綿綿綿綿綿綿綿

綿 綿 綿 綿 綿 綿

罰

fá 刑罰。処罰する。罰金。

罰罰罰罰罰罰罰罰罰罰罰罰

罰 罰 罰 罰 罰 罰

膀

bǎng 人の肩、二の腕。鳥、禽の羽。　**páng** 膀胱。

膀膀膀膀膀膀膀膀膀膀膀膀

膀 膀 膀 膀 膀 膀

蒸

zhēng 蒸す。蒸かす。水蒸気。蒸発する。

蒸蒸蒸蒸蒸蒸蒸蒸蒸蒸蒸蒸

蒸 蒸 蒸 蒸 蒸 蒸

蜜

mì 蜂蜜。花の蜜。甘い。

蜜 蜜 蜜 蜜 蜜 蜜 蜜 蜜 蜜 蜜 蜜 蜜 蜜

蜜 蜜 蜜 蜜 蜜 蜜

製

zhì 作る。制作する。製図する。

製 製 製 製 製 製 製 製 製 製 製 製 製

製 製 製 製 製 製

誌

zhì 記す。記録する。記号。めじるし。雑誌。

誌 誌 誌 誌 誌 誌 誌 誌 誌 誌 誌 誌 誌

誌 誌 誌 誌 誌 誌

豪

háo 偉いこと。豪傑。豪雨。大変、ひとく。横暴である。

豪 豪 豪 豪 豪 豪 豪 豪 豪 豪 豪 豪 豪

豪 豪 豪 豪 豪 豪

賓

bīn | 「主」の対語。お客さん。他人に従う。

賓 賓 賓 賓 賓 賓 賓 賓 賓 賓 賓 賓 賓

賓 賓 賓 賓 賓 賓

趙

zhào | 中国人の姓の一つ。

趙 趙 趙 趙 趙 趙 趙 趙 趙 趙 趙 趙 趙

趙 趙 趙 趙 趙 趙

輔

fǔ | 補佐する。補助する。助ける。

輔 輔 輔 輔 輔 輔 輔 輔 輔 輔 輔 輔 輔

輔 輔 輔 輔 輔 輔

遙

yáo | 遥かである。遠い。空間的、時間的に遠く隔たっていること。

遙 遙 遙 遙 遙 遙 遙 遙 遙 遙 遙 遙

遙 遙 遙 遙 遙 遙

閣

gé 内閣の略称。高い建物。女性の部屋。

閣 閣 閣 閣 閣 閣 閣 閣 閣 閣 閣 閣 閣

閣 閣 閣 閣 閣 閣

閩

mǐn 中国の福建省の略称。閩南語。

閩 閩 閩 閩 閩 閩 閩 閩 閩 閩 閩 閩 閩

閩 閩 閩 閩 閩 閩

障

zhàng 妨げる。邪魔する。隔てる。故障する。保障する。

障 障 障 障 障 障 障 障 障 障

障 障 障 障 障 障

鳳

fèng 古代中国で想像以上の瑞鳥。優れた人。

鳳 鳳 鳳 鳳 鳳 鳳 鳳 鳳 鳳 鳳 鳳 鳳 鳳

鳳 鳳 鳳 鳳 鳳 鳳

儀

yí | 礼儀。儀式。実験用の器械。心から慕う。

儀儀儀儀儀儀儀儀儀儀儀儀儀

儀 儀 儀 儀 儀 儀

儉

jiǎn | 節約する。倹約する。

儉儉儉儉儉儉儉儉儉儉儉儉儉

儉 儉 儉 儉 儉 儉

劉

liú | 中国人の姓の一つ。

劉劉劉劉劉劉劉劉劉劉劉劉劉

劉 劉 劉 劉 劉 劉

劍

jiàn | つるぎ。両刃のあるかたな。剣術。

劍劍劍劍劍劍劍劍劍劍劍劍劍

劍 劍 劍 劍 劍 劍

| 噴 | **pēn** | 噴く。ふき出す。噴水。噴火。 |

噴 噴 噴 噴 噴 噴 噴 噴 噴 噴 噴 噴 噴

噴 噴 噴 噴 噴 噴

| 墨 | **mò** | 黒い色。文字、文章や知識。印刷などのインク。絵の黒い顔料。 |

墨 墨 墨 墨 墨 墨 墨 墨 墨 墨 墨 墨 墨

墨 墨 墨 墨 墨 墨

| 廢 | **fèi** | 停止する。廃止する。廃棄する。役たぬ。倒れる。 |

廢 廢 廢 廢 廢 廢 廢 廢 廢 廢 廢 廢

廢 廢 廢 廢 廢 廢

| 彈 | **dàn** | 小さな玉。銃、砲などの弾。爆弾。 |

彈 彈 彈 彈 彈 彈 彈 彈 彈 彈 彈 彈 彈

彈 彈 彈 彈 彈 彈

tán | 弾む。跳ねる。弾力。ピアノなどの楽器を弾く。

徵 zhēng ｜ 兆し。徴兵する。募集する。

徵 徵 徵 徵 徵 徵 徵 徵 徵 徵 徵 徵 徵

徵 徵 徵 徵 徵 徵

慕 mù ｜ 慕う。羨む。思慕する。愛慕する。恋い慕う。

慕 慕 慕 慕 慕 慕 慕 慕 慕 慕 慕 慕 慕

慕 慕 慕 慕 慕 慕

慧 huì ｜ さとい。賢い。智慧。慧眼。

慧 慧 慧 慧 慧 慧 慧 慧 慧 慧 慧 慧 慧

慧 慧 慧 慧 慧 慧

慮 lǜ ｜ 考える。心配する。十分に考え思うこと。

慮 慮 慮 慮 慮 慮 慮 慮 慮 慮 慮 慮 慮

慮 慮 慮 慮 慮 慮

慰

wèi | 慰める。心が晴れる。

慰 慰 慰 慰 慰 慰 慰 慰 慰 慰 慰 慰 慰

慰 慰 慰 慰 慰 慰

憂

yōu | 心配する。憂える。悲しむ。不安の気持ち。

憂 憂 憂 憂 憂 憂 憂 憂 憂 憂 憂 憂 憂

憂 憂 憂 憂 憂 憂

摩

mó | 摩擦する。擦れる。迫る。

摩 摩 摩 摩 摩 摩 摩 摩 摩 摩 摩 摩 摩

摩 摩 摩 摩 摩 摩

撈

lāo | すくい取る。不正な手段でお金などを手に入れる。

撈 撈 撈 撈 撈 撈 撈 撈 撈 撈 撈 撈 撈

撈 撈 撈 撈 撈 撈

播

bō | 作物の種をまく。広く伝わる。放映する。

播 播 播 播 播 播 播 播 播 播 播 播

播 播 播 播 播 播

暫

zàn | 暫く。少しの間。僅かの間。

暫 暫 暫 暫 暫 暫 暫 暫 暫 暫 暫 暫 暫

暫 暫 暫 暫 暫 暫

暴

bào | 凶悪である。激しい。あらあらしいこと。暴力。暴れる。

暴 暴 暴 暴 暴 暴 暴 暴 暴 暴 暴 暴 暴

暴 暴 暴 暴 暴 暴

潑

pō | ぶちまける。生き生きとしている。理不審である。

潑 潑 潑 潑 潑 潑 潑 潑 潑 潑 潑 潑 潑

潑 潑 潑 潑 潑 潑

潔

jié | すっきりしている。清潔である。きちんとしている。

潔 潔 潔 潔 潔 潔 潔 潔 潔 潔 潔 潔 潔

潔 潔 潔 潔 潔 潔

潮

cháo | 海水の流れ。潮流。潮汐。ブームとなっている。濡れている。

潮 潮 潮 潮 潮 潮 潮 潮 潮 潮 潮 潮 潮

潮 潮 潮 潮 潮 潮

皺

zhòu | しわ。しわが寄る。顰める。しぼ。

皺 皺 皺 皺 皺 皺 皺 皺 皺 皺 皺 皺 皺

皺 皺 皺 皺 皺 皺

稻

dào | イネ。水稲。

稻 稻 稻 稻 稻 稻 稻 稻 稻 稻 稻 稻

稻 稻 稻 稻 稻 稻

箭

jiàn | 弓の矢。スピードが速い。

箭 箭 箭 箭 箭 箭 箭 箭 箭 箭 箭 箭 箭

箭 箭 箭 箭 箭 箭

糊

hú | どろどろする。張りつける。のり。接着剤。ぼんやりする。

糊 糊 糊 糊 糊 糊 糊 糊 糊 糊 糊 糊

糊 糊 糊 糊 糊 糊

緣

yuán | 原因。縁故。ゆかり。因縁。物の周辺、へり、ふち。関連。

緣 緣 緣 緣 緣 緣 緣 緣 緣 緣 緣 緣 緣

緣 緣 緣 緣 緣 緣

編

biān | 編集する。編む。計画などを立てる。こねて作る。歌詞を改編する。

編 編 編 編 編 編 編 編 編 編 編 編 編

編 編 編 編 編 編

罷

bà | 仕事などを辞める。ボイコットする。罷免する。終わる。

罷 罷 罷 罷 罷 罷 罷 罷 罷 罷 罷 罷 罷

罷 罷 罷 罷 罷 罷

膠

jiāo | ゴム。ねばりつく。にかわ。粘りのある物。

膠 膠 膠 膠 膠 膠 膠 膠 膠 膠 膠 膠 膠

膠 膠 膠 膠 膠 膠

蓮

lián | 植物。蓮。睡蓮。

蓮 蓮 蓮 蓮 蓮 蓮 蓮 蓮 蓮 蓮 蓮 蓮

蓮 蓮 蓮 蓮 蓮 蓮

蔬

shū | 食用となる植物の総称。

蔬 蔬 蔬 蔬 蔬 蔬 蔬 蔬 蔬 蔬 蔬 蔬 蔬

蔬 蔬 蔬 蔬 蔬 蔬

複

fù | 複雑なこと。重複する。反復する。再び。

複複複複複複複複複複複複複複

複 複 複 複 複 複

諒

liàng | 許す。予想する。真実である。

諒諒諒諒諒諒諒諒諒諒諒諒諒諒

諒 諒 諒 諒 諒 諒

賭

dǔ | ギャンブル。勝負に賭ける。賭博。

賭賭賭賭賭賭賭賭賭賭賭賭賭

賭 賭 賭 賭 賭 賭

趟

tàng | 回数。往復回数を数える量詞。

趟趟趟趟趟趟趟趟趟趟趟趟趟

趟 趟 趟 趟 趟 趟

cǎi 踏みつける。踏む。

踩 踩 踩 踩 踩 踩 踩 踩 踩 踩 踩 踩 踩

踩 踩 踩 踩 踩 踩

bèi 同じ仲間。連中。次々と出る。

輩 輩 輩 輩 輩 輩 輩 輩 輩 輩 輩 輩 輩

輩 輩 輩 輩 輩 輩

zāo 遭う。遭遇する。回数。浴びる。受ける。

遭 遭 遭 遭 遭 遭 遭 遭 遭 遭 遭 遭

遭 遭 遭 遭 遭 遭

qiān 移る。移転する。移り変わる。仕事などを昇進する。

遷 遷 遷 遷 遷 遷 遷 遷 遷 遷 遷 遷

遷 遷 遷 遷 遷 遷

鄭

zhèng 丁寧なこと。大切に扱うこと。中国人の姓の一つ。

鄭 鄭 鄭 鄭 鄭 鄭 鄭 鄭 鄭 鄭 鄭 鄭 鄭

鄭 鄭 鄭 鄭 鄭 鄭

銷

xiāo 売り出す。取り消す。消える。消費する。

銷 銷 銷 銷 銷 銷 銷 銷 銷 銷 銷 銷 銷

銷 銷 銷 銷 銷 銷

鋒

fēng 刃物の先端。鋭い。軍隊の先陣。

鋒 鋒 鋒 鋒 鋒 鋒 鋒 鋒 鋒 鋒 鋒 鋒 鋒

鋒 鋒 鋒 鋒 鋒 鋒

閱

yuè 読む。閲歴。調べる。

閱 閱 閱 閱 閱 閱 閱 閱 閱 閱 閱 閱 閱

閱 閱 閱 閱 閱 閱

餘

yú | 残る。…余り。残しておく。他の。後、のち。

餘餘餘餘餘餘餘餘餘餘餘餘餘

餘 餘 餘 餘 餘 餘

駕

jià | 車などに乗る。管理する。立ち勝る。馬車の数を数える量詞。

駕駕駕駕駕駕駕駕駕駕駕駕駕

駕 駕 駕 駕 駕 駕

駛

shǐ | はしる。車、船などが通る。

駛駛駛駛駛駛駛駛駛駛駛駛駛

駛 駛 駛 駛 駛 駛

儒

rú | 学者。儒家。儒教。孔子の教え。

儒儒儒儒儒儒儒儒儒儒儒儒儒

儒 儒 儒 儒 儒 儒

儘

jǐn | できるだけ。思い通り。まま。

儘 儘 儘 儘 儘 儘 儘 儘 儘 儘 儘 儘 儘

儘 儘 儘 儘 儘 儘

墾

kěn | 開墾する。荒地を開く。

墾 墾 墾 墾 墾 墾 墾 墾 墾 墾 墾 墾 墾

墾 墾 墾 墾 墾 墾

壁

bì | かべ。障害。岸壁。土べい。

壁 壁 壁 壁 壁 壁 壁 壁 壁 壁 壁 壁 壁

壁 壁 壁 壁 壁 壁

奮

fèn | 奮闘する。興奮する。奮い立つ。励む。

奮 奮 奮 奮 奮 奮 奮 奮 奮 奮 奮 奮 奮

奮 奮 奮 奮 奮 奮

導 dǎo | 指導する。引き連れる。熱などを伝える。

導 導 導 導 導 導 導 導 導 導 導 導
導 導 導 導 導 導

憑 píng | 寄りかける。頼る。…によって。証拠。

憑 憑 憑 憑 憑 憑 憑 憑 憑 憑 憑 憑
憑 憑 憑 憑 憑 憑

撿 jiǎn | 拾う。拾い取る。選び出す。

撿 撿 撿 撿 撿 撿 撿 撿 撿 撿 撿 撿
撿 撿 撿 撿 撿 撿

擁 yōng | 抱きしめる。抱く。取り囲む。支持する。持っている。擁する。

擁 擁 擁 擁 擁 擁 擁 擁 擁 擁 擁 擁
擁 擁 擁 擁 擁 擁

擇

zé | 選ぶ。選択する。

擇擇擇擇擇擇擇擇擇擇擇擇

擇 擇 擇 擇 擇 擇

擋

dǎng | 光線、光などを遮る。阻む。邪魔する。

擋擋擋擋擋擋擋擋擋擋擋擋

擋 擋 擋 擋 擋 擋

操

cāo | しつけ。持つ。握る。従事する。訓練する。

操操操操操操操操操操操操

操 操 操 操 操 操

曉

xiǎo | 夜明け。わかる。知る。さとる。知らせる。

曉曉曉曉曉曉曉曉曉曉曉曉

曉 曉 曉 曉 曉 曉

樸 pǔ 素朴である。ありのまま。

樸 樸 樸 樸 樸 樸 樸 樸 樸 樸 樸 樸 樸

樸 樸 樸 樸 樸 樸

橫 héng 「縦」の対語。水平や左右の方向。わがまま。思いがけない。

橫 橫 橫 橫 橫 橫 橫 橫 橫 橫 橫 橫 橫

橫 橫 橫 橫 橫 橫

燃 rán 燃える。燃やす。火がつく。

燃 燃 燃 燃 燃 燃 燃 燃 燃 燃 燃 燃 燃

燃 燃 燃 燃 燃 燃

燕 yàn ツバメ科の鳥の総称。酒盛り。中国人の姓の一つ。

燕 燕 燕 燕 燕 燕 燕 燕 燕 燕 燕 燕 燕

燕 燕 燕 燕 燕 燕

磨

mó | 磨く。摩擦する。米などを研ぐ。消滅する。苦しめる。

磨 磨 磨 磨 磨 磨 磨 磨 磨 磨 磨 磨 磨

磨 磨 磨 磨 磨 磨

mò | 石臼。

積

jī | 少しずつためる。お金などをためる。面積。体積。

積 積 積 積 積 積 積 積 積 積 積 積 積

積 積 積 積 積 積

築

zhù | 建築する。建てる。屋敷。

築 築 築 築 築 築 築 築 築 築 築 築 築

築 築 築 築 築 築

膩

nì | 脂っこい。飽き飽きする。汚れ。滑らかである。

膩 膩 膩 膩 膩 膩 膩 膩 膩 膩 膩 膩 膩

膩 膩 膩 膩 膩 膩

融

róng | 解ける。融合する。流通する。

融 融 融 融 融 融 融 融 融 融 融 融 融

融 融 融 融 融 融

蟆

mǎ | 蟻などアリ科の動物。

蟆 蟆 蟆 蟆 蟆 蟆 蟆 蟆 蟆 蟆 蟆 蟆 蟆

蟆 蟆 蟆 蟆 蟆 蟆

諧

xié | 調和する。和らげる。ユーモア。おどける。

諧 諧 諧 諧 諧 諧 諧 諧 諧 諧 諧 諧 諧

諧 諧 諧 諧 諧 諧

謀

móu | 謀る。計画する。相談する。はかりごと。たばかる。智慧を出す。

謀 謀 謀 謀 謀 謀 謀 謀 謀 謀 謀 謀 謀

謀 謀 謀 謀 謀 謀

謂

wèi | いわゆる。…という。理由。思う。呼び名。構わない。

謂 謂 謂 謂 謂 謂 謂 謂 謂 謂 謂 謂 謂

謂 謂 謂 謂 謂 謂

輸

shū | 「贏」の対語。負ける。物を運ぶ。運輸する。輸入する。寄付ける。

輸 輸 輸 輸 輸 輸 輸 輸 輸 輸 輸 輸 輸

輸 輸 輸 輸 輸 輸

辨

biàn | 見分ける。区別する。

辨 辨 辨 辨 辨 辨 辨 辨 辨 辨 辨 辨 辨

辨 辨 辨 辨 辨 辨

遲

chí | 遅い。遅れる。遅刻する。中国人の姓の一つ。

遲 遲 遲 遲 遲 遲 遲 遲 遲 遲 遲 遲 遲

遲 遲 遲 遲 遲 遲

遵

zūn ｜ …に従う。遵守する。

遺

yí ｜ なくなる。遺憾する。人に贈る。遺失する。後に残る。

鋼

gāng ｜ はがね。鋼鉄。

錄

lù ｜ 記録する。載せる。録音する。任用する。

錦

jǐn 美しく麗しいもの。絹織物。

錦 錦 錦 錦 錦 錦 錦 錦 錦 錦 錦 錦 錦

錦 錦 錦 錦 錦 錦

雕

diāo 金石などに彫刻する。刻む。ちりばめる。

雕 雕 雕 雕 雕 雕 雕 雕 雕 雕 雕 雕 雕

雕 雕 雕 雕 雕 雕

默

mò 黙っている。沈黙する。文章などを空で書く。

默 默 默 默 默 默 默 默 默 默 默 默 默

默 默 默 默 默 默

優

yōu 「劣」の対語。優れている。優秀である。十分である。

優 優 優 優 優 優 優 優 優

優 優 優 優 優 優

勵 | lì 励ます。奮い起こす。努力する。

勵 勵 勵 勵 勵 勵 勵 勵 勵

勵 勵 勵 勵 勵 勵

嬰 | yīng 生まれたばかりの子供。赤ちゃん。

嬰 嬰 嬰 嬰 嬰 嬰 嬰 嬰 嬰

嬰 嬰 嬰 嬰 嬰 嬰

擊 | jī たたく。打つ。攻める。接触する。触れる。

擊 擊 擊 擊 擊 擊 擊 擊 擊

擊 擊 擊 擊 擊 擊

擠 | jǐ 搾りだす。ぎっしり詰まる。詰め込む。

擠 擠 擠 擠 擠 擠 擠 擠 擠

擠 擠 擠 擠 擠 擠

擦

cā | こする。タオルで拭く。消す。消しゴム。

擦擦擦擦擦擦擦擦擦

擦 擦 擦 擦 擦 檔

檔

dàng | 隙間。等級。上映する期間。放映する期間。パートナー。仲間。

檔檔檔檔檔檔檔檔檔

檔 檔 檔 檔 檔 檔

檢

jiǎn | 検査する。検挙する。慎む。

檢檢檢檢檢檢檢檢檢

檢 檢 檢 檢 檢 檢

濟

jì | 役に立つこと。助けになる。わたる。

濟濟濟濟濟濟濟濟濟

濟 濟 濟 濟 濟 濟

營

yíng | 営業する。経営する。建造する。軍営。

營營營營營營營營營營營營營

營 營 營 營 營 營

獲

huò | 獲得する。得る。取る。身に受ける。

獲獲獲獲獲獲獲獲獲

獲 獲 獲 獲 獲 獲

療

liáo | 治療する。診療する。治す。

療療療療療療療療療

療 療 療 療 療 療

瞧

qiáo | 見る。訪問する。

瞧瞧瞧瞧瞧瞧瞧瞧瞧

瞧 瞧 瞧 瞧 瞧 瞧

瞪 | **dèng** | 睨みつける。じっと見る。目を丸くする。

瞪 瞪 瞪 瞪 瞪 瞪 瞪 瞪 瞪

瞪 瞪 瞪 瞪 瞪 瞪

瞭 | **liǎo** | はっきりする。明瞭である。 | **liào** | 高所から遠く見渡す。

瞭 瞭 瞭 瞭 瞭 瞭 瞭 瞭 瞭

瞭 瞭 瞭 瞭 瞭 瞭

糟 | **zāo** | 酒粕。酒で肉などを漬ける。事態などがまずい。

糟 糟 糟 糟 糟 糟 糟 糟 糟

糟 糟 糟 糟 糟 糟

縫 | **féng** | 裁縫する。縫う。 | **fèng** | 隙間。縫うところ。

縫 縫 縫 縫 縫 縫 縫 縫 縫 縫 縫 縫 縫

縫 縫 縫 縫 縫 縫

| 縮 | suō | 「伸」、「漲」の対語。縮まる。心がいじける。 |

縮 縮 縮 縮 縮 縮 縮 縮 縮

縮 縮 縮 縮 縮 縮

| 縱 | zòng | 「横」の対語。南北、前後の方向。釈放する。放任する。 |

縱 縱 縱 縱 縱 縱 縱 縱 縱

縱 縱 縱 縱 縱 縱

| 繁 | fán | 多いこと。繁殖する。物事が盛んになる。草木が茂る。煩わしい。 |

繁 繁 繁 繁 繁 繁 繁 繁 繁

繁 繁 繁 繁 繁 繁

| 臂 | bì | 人の肩から手首までの部分。両腕。 |

臂 臂 臂 臂 臂 臂 臂 臂 臂

臂 臂 臂 臂 臂 臂

薄

báo | 「厚」の対語。薄い。少ない。淡泊である。薄情である。不慎重である。

薄薄薄薄薄薄薄薄薄薄薄薄薄

薄 薄 薄 薄 薄 薄

bò | ハーブ。ミント。

虧

kuī | 赤字。損をする。欠ける。…のおかげで。不当に扱う。

虧虧虧虧虧虧虧虧虧

虧 虧 虧 虧 虧 虧

謊

huǎng | 嘘。嘘をつく。偽り。

謊謊謊謊謊謊謊謊謊

謊 謊 謊 謊 謊 謊

謙

qiān | 謙虚。謙称。謙遜。

謙謙謙謙謙謙謙謙謙

謙 謙 謙 謙 謙 謙

邀

yāo | 誘う。招待する。受ける。求める。

邀 邀 邀 邀 邀 邀 邀 邀 邀 邀 邀 邀 邀

邀 邀 邀 邀 邀 邀

鍊

liàn | 精錬する。鍛錬する。鍛造する。

鍊 鍊 鍊 鍊 鍊 鍊 鍊 鍊 鍊

鍊 鍊 鍊 鍊 鍊 鍊

鍛

duàn | 鍛造する。鍛える。

鍛 鍛 鍛 鍛 鍛 鍛 鍛 鍛 鍛

鍛 鍛 鍛 鍛 鍛 鍛

餵

wèi | 動物を飼う。犬などに餌をやる。子供を育てる。

餵 餵 餵 餵 餵 餵 餵 餵 餵

餵 餵 餵 餵 餵 餵

擴

kuò 大きくする。拡大する。広げる。

擴擴擴擴擴擴擴擴擴擴

擴 擴 擴 擴 擴 擴

擺

bǎi 配置する。置く。振り動かす。様子をする。

擺擺擺擺擺擺擺擺擺擺

擺 擺 擺 擺 擺 擺

擾

rǎo 妨げる。阻む。不安を与える。

擾擾擾擾擾擾擾擾擾擾

擾 擾 擾 擾 擾 擾

歸

guī 帰る。帰国する。集まる。…の所有になる。返却する。

歸歸歸歸歸歸歸歸歸歸

歸 歸 歸 歸 歸 歸

| 獵 | liè | 鳥獣などを捕る。狩猟する。捜し求める。 |

獵 獵 獵 獵 獵 獵 獵 獵 獵 獵

獵 獵 獵 獵 獵 獵

| 糧 | liáng | 穀物食物の総称。食糧。 |

糧 糧 糧 糧 糧 糧 糧 糧 糧 糧

糧 糧 糧 糧 糧 糧

| 繞 | rào | 巡る。まわる。まつわる。纏う。 |

繞 繞 繞 繞 繞 繞 繞 繞 繞 繞

繞 繞 繞 繞 繞 繞

| 藉 | jiè | 利用する。頼る。借りる。かこつける。いたわる。 |

藉 藉 藉 藉 藉 藉 藉 藉 藉

藉 藉 藉 藉 藉 藉

| | jí | 乱暴な行い。 |

藏

cáng | 隠れる。隠す。収める。　　**zàng** | 宝物。チベットの略称。

藏藏藏藏藏藏藏藏藏

藏藏藏藏藏藏

蟲

chóng | 昆虫の総称。虫。

蟲蟲蟲蟲蟲蟲蟲蟲蟲蟲

蟲蟲蟲蟲蟲蟲

謹

jǐn | 細かく気を配る。他人に恭敬の気持ちを表す語。

謹謹謹謹謹謹謹謹謹謹

謹謹謹謹謹謹

蹟

jī | 遺跡。古跡。

蹟蹟蹟蹟蹟蹟蹟蹟蹟蹟

蹟蹟蹟蹟蹟蹟

闖 chuǎng | 突進する。走り回る。引き起こす。招く。

闖 闖 闖 闖 闖 闖 闖 闖 闖 闖
闖 闖 闖 闖 闖 闖

鞭 biān | 古代の兵器。むち。鞭打つ。爆竹。

鞭 鞭 鞭 鞭 鞭 鞭 鞭 鞭 鞭 鞭
鞭 鞭 鞭 鞭 鞭 鞭

額 é | ひたい。物、お金などの数量。金額。扁額。

額 額 額 額 額 額 額 額 額 額
額 額 額 額 額 額

鵝 é | カモ科ガン亜科の鳥。家禽。白鳥。

鵝 鵝 鵝 鵝 鵝 鵝 鵝 鵝 鵝 鵝 鵝 鵝
鵝 鵝 鵝 鵝 鵝 鵝

嚨

lóng | のど。喉嚨。

嚨嚨嚨嚨嚨嚨嚨嚨嚨嚨

嚨 嚨 嚨 嚨 嚨 嚨

寵

chǒng | 特にかわいがる。非常に気に入られる人、動物など。

寵寵寵寵寵寵寵寵寵寵

寵 寵 寵 寵 寵 寵

懶

lǎn | 怠ける。いやがる。気怠い。

懶懶懶懶懶懶懶懶懶懶

懶 懶 懶 懶 懶 懶

懷

huái | 胸の中。偲ぶ。気持ち。妊娠する。心の中の思い。

懷懷懷懷懷懷懷懷懷懷

懷 懷 懷 懷 懷 懷

爆

bào ｜ 破裂する。はじける。急激である。調理方法の一つ。爆弾。

爆爆爆爆爆爆爆爆爆爆

爆 爆 爆 爆 爆 爆

獸

shòu ｜ 獣。野獣。未開である。

獸獸獸獸獸獸獸獸獸獸

獸 獸 獸 獸 獸 獸

穩

wěn ｜ 穏やかである。安定している。間違いない。着実である。

穩穩穩穩穩穩穩穩穩穩

穩 穩 穩 穩 穩 穩

穫

huò ｜ 収穫。取り入れる。

穫穫穫穫穫穫穫穫穫穫

穫 穫 穫 穫 穫 穫

簿

bù | ノート。帳簿。帳面。訴状。

簿簿簿簿簿簿簿簿簿簿

簿簿簿簿簿簿

繩

shéng | ひも。準則。制裁を加える。

繩繩繩繩繩繩繩繩繩繩

繩繩繩繩繩繩

繪

huì | 絵を描く。絵図。そっくりそのままである。

繪繪繪繪繪繪繪繪繪繪

繪繪繪繪繪繪

繫

xì | 結ぶ。つながる。心配する。逮捕する。

繫繫繫繫繫繫繫繫繫繫

繫繫繫繫繫繫

jì | 縛る。結ぶ。しめる。

羅

luō | 鳥網。集める。並べる。鳥などを捕まえる。中国人の姓の一つ。

羅 羅 羅 羅 羅 羅 羅 羅 羅 羅

羅 羅 羅 羅 羅 羅

蟻

yǐ | アリ科の昆虫の総称。取るに足らない人。

蟻 蟻 蟻 蟻 蟻 蟻 蟻 蟻 蟻 蟻

蟻 蟻 蟻 蟻 蟻 蟻

贈

zèng | 贈る。差し上げる。

贈 贈 贈 贈 贈 贈 贈 贈 贈 贈

贈 贈 贈 贈 贈 贈

贊

zàn | 助ける。そばで支え。

贊 贊 贊 贊 贊 贊 贊 贊 贊 贊

贊 贊 贊 贊 贊 贊

辭

cí ｜ 言い回し。辭退する。辭める。

辭 辭 辭 辭 辭 辭 辭 辭 辭 辭

辭 辭 辭 辭 辭 辭

鬍

hú ｜ ひげ。

鬍 鬍 鬍 鬍 鬍 鬍 鬍 鬍 鬍 鬍

鬍 鬍 鬍 鬍 鬍 鬍

爐

lú ｜ 炉。炊事などのストーブ、オーブン。

爐 爐 爐 爐 爐 爐 爐 爐 爐 爐 爐

爐 爐 爐 爐 爐 爐

礦

kuàng ｜ 鉱物。鉱石。

礦 礦 礦 礦 礦 礦 礦 礦 礦 礦 礦

礦 礦 礦 礦 礦 礦

競 jìng｜競う。競争する。

競 競 競 競 競 競 競 競 競 競 競

競 競 競 競 競 競

觸 chù｜触る。ぶつかる。感じ。法律などに触れる。接触する。

觸 觸 觸 觸 觸 觸 觸 觸 觸 觸 觸

觸 觸 觸 觸 觸 觸

譯 yì｜翻訳する。訳す。

譯 譯 譯 譯 譯 譯 譯 譯 譯 譯 譯

譯 譯 譯 譯 譯 譯

贏 yíng｜「輸」の対語。勝つ。勝負。

贏 贏 贏 贏 贏 贏 贏 贏 贏 贏 贏

贏 贏 贏 贏 贏 贏

釋

shì | 説明する。恨みなどを解ける。釈放する。

釋 釋 釋 釋 釋 釋 釋 釋 釋 釋 釋

釋 釋 釋 釋 釋 釋

飄

piāo | 風に吹かれてあちこち揺れている様子。

飄 飄 飄 飄 飄 飄 飄 飄 飄 飄 飄

飄 飄 飄 飄 飄 飄

黨

dǎng | 政党。仲間、マブダチ。

黨 黨 黨 黨 黨 黨 黨 黨 黨 黨 黨

黨 黨 黨 黨 黨 黨

屬

shǔ | 付き従う。属す。部下。同類、例えば金属、眷属。

屬 屬 屬 屬 屬 屬 屬 屬 屬 屬 屬

屬 屬 屬 屬 屬 屬

櫻

yīng | 植物。さくら。

櫻 櫻 櫻 櫻 櫻 櫻 櫻 櫻 櫻 櫻 櫻

櫻 櫻 櫻 櫻 櫻 櫻

爛

làn | 腐っている。ぼろぼろである。柔らかい。程度がとても高い。乱れる。

爛 爛 爛 爛 爛 爛 爛 爛 爛 爛 爛

爛 爛 爛 爛 爛 爛

蘭

lán | ラン科の単子葉植物の総称。君子。

蘭 蘭 蘭 蘭 蘭 蘭 蘭 蘭 蘭 蘭 蘭

蘭 蘭 蘭 蘭 蘭 蘭

襪

wà | 靴下。ソックス。

襪 襪 襪 襪 襪 襪 襪 襪 襪 襪 襪

襪 襪 襪 襪 襪 襪

飆

biāo | 激しくて強い風。荒れ狂う。ある事に非常に心を注ぐこと。

飆 飆 飆 飆 飆 飆 飆 飆 飆 飆 飆

飆 飆 飆 飆 飆 飆

魔

mó | 悪魔。魔法。魔女。不思議である。

魔 魔 魔 魔 魔 魔 魔 魔 魔 魔 魔

魔 魔 魔 魔 魔 魔

攤

tān | 平らに広げる。分担する。道端の屋台。

攤 攤 攤 攤 攤 攤 攤 攤 攤 攤 攤

攤 攤 攤 攤 攤 攤

灘

tān | 海などの浜辺。川の中で水が浅く流れが激しいところ。

灘 灘 灘 灘 灘 灘 灘 灘 灘 灘 灘

灘 灘 灘 灘 灘 灘

| 瘾 | yǐn | たばこ、コーヒーなどの中毒。熱中する。 |

瘾 瘾 瘾 瘾 瘾 瘾 瘾 瘾 瘾 瘾 瘾

瘾 瘾 瘾 瘾 瘾 瘾

| 籠 | lóng | 飼育用の籠。蒸し器。中に込める。まとめる。包括する。 |

籠 籠 籠 籠 籠 籠 籠 籠 籠 籠 籠 籠

籠 籠 籠 籠 籠 籠

| 襯 | chèn | 引き立たせる。下に着る。助ける。 |

襯 襯 襯 襯 襯 襯 襯 襯 襯 襯

襯 襯 襯 襯 襯 襯

| 驕 | jiāo | 自慢する。おごる。猛烈な。 |

驕 驕 驕 驕 驕 驕 驕 驕 驕 驕 驕 驕

驕 驕 驕 驕 驕 驕

戀

liàn | 恋する。心惹かれる。恋いこがれること。

戀 戀 戀 戀 戀 戀 戀 戀 戀 戀 戀

戀 戀 戀 戀 戀 戀

顯

xiǎn | 現れる。見える。目立っている。声望、地位などが高い。

顯 顯 顯 顯 顯 顯 顯 顯 顯 顯 顯 顯

顯 顯 顯 顯 顯 顯

靈

líng | 幽霊。魂。効き目がある。気が利く。

靈 靈 靈 靈 靈 靈 靈 靈 靈 靈 靈 靈 靈

靈 靈 靈 靈 靈 靈

鷹

yīng | 鷲鷹目猛禽類の通称。

鷹 鷹 鷹 鷹 鷹 鷹 鷹 鷹 鷹 鷹 鷹 鷹 鷹

鷹 鷹 鷹 鷹 鷹 鷹

鑰	yào	鍵。

鑰 鑰 鑰 鑰 鑰 鑰 鑰 鑰 鑰 鑰 鑰 鑰 鑰

鑰 鑰 鑰 鑰 鑰 鑰

驢	lǘ	動物。ロバ類の総称。不器用である。

驢 驢 驢 驢 驢 驢 驢 驢 驢 驢 驢 驢 驢

驢 驢 驢 驢 驢 驢

鑽	zuān	ドリルで穴をあける。通り抜ける。研鑽する。利益をはかる。

鑽 鑽 鑽 鑽 鑽 鑽 鑽 鑽 鑽 鑽 鑽 鑽 鑽

鑽 鑽 鑽 鑽 鑽 鑽

	zuàn	ドリル。ダイヤモンド。

LifeStyle076

華語文書寫能力習字本：中日文版進階級5
（依國教院三等七級分類，含日文釋意及筆順練習ＱＲ Ｃｏｄｅ）

編著	療癒人心悅讀社
美術設計	許維玲
編輯	彭文怡
校對	連玉瑩
企畫統籌	李橘
總編輯	莫少閒
出版者	朱雀文化事業有限公司
地址	台北市基隆路二段 13-1 號 3 樓
電話	02-2345-3868
傳真	02-2345-3828
劃撥帳號	19234566　朱雀文化事業有限公司
e-mail	redbook@hibox.biz
網址	http://redbook.com.tw
總經銷	大和書報圖書股份有限公司02-8990-2588
ISBN	978-626-7064-39-9
初版一刷	2023.6
定價	219 元
出版登記	北市業字第1403號

國家圖書館出版品預行編目

華語文書寫能力習字本：中日文版
進階級5, 癒人心悅讀社 編著；--
初版--臺北市：朱雀文化，2023.6
面；公分--（Lifestyle；76）
ISBN:978-626-7064-39-9（平裝）
1.CST：習字範本　2.CST：漢字

943.9　　　　　　　　　　111021031

About 買書：
●實體書店：北中南各書店及誠品、 金石堂、 何嘉仁等連鎖書店均有販售。 建議直接以書名或作者名，請書店店員幫忙尋找書籍及訂購。
●●網路購書：至朱雀文化網站、 朱雀蝦皮購書可享85折起優惠，博客來、 讀冊、 PCHOME、 MOMO、 誠品、 金石堂等網路平台亦均有販售。